4步驟7訣竅，
30分鐘畫成的超簡單分解法！

一枝鉛筆就能畫 2

Mark Kistler
馬克‧奇斯勒——著 **林品樺**——譯

You Can Draw It in Just 30 Minutes
See It and Sketch It
in a Half-Hour or Less

謹將此書獻給我的父母親，以及我個人的英雄：

喬伊斯・奇斯勒（Joyce Kistler）與哈利・舒爾奇（Harry Schurch）

前言

畫畫常讓人想到就怕。

我教過上百萬個學生，經常發現大家對著空白的紙，拿著鉛筆嚇傻了。為什麼呢？因為我們不知道要從何下手，而且我們害怕「畫錯」。然而當我帶著學生開始畫，在鉛筆碰到紙面的剎那，他們就愛上畫畫了。

不僅如此，許多人都認為畫畫必須花費許多心力和時間。在他們的想像中，似乎要花很多時間坐在水果盆前面畫畫，或是整個下午都在美術館畫素描。事實上你的確能做這些事，但你並不需要花這麼多時間或是去尋找特別的地點畫畫。

所以，我決定發明一套任何人都能運用的系統——沒錯，任何人，包括你！讓你可以迅速地畫畫，無論在任何地方、任何衝動襲來的時刻，你都可以在半小時內，甚至更短的時間內，完成一幅作品。即使你是個畫畫新手也一樣！

這麼快畫完，可以畫得完美嗎？當然不。但是只要你常常練習，就不會對畫出來的成果那麼緊張，而且你會感到非常驚訝：你的畫畫功力已經慢慢進步了！我自己畫出來的作品，常常跟我預先計畫的不同，我回收了不少紙張，上頭都是失敗的塗鴉。即使我花了大半輩子在畫畫，仍然每天都在學習。不過我不擔心，我更希望《一枝鉛筆就能畫 2》這本書，可以釋放你對繪畫的焦慮，讓你在學習畫畫的過程中獲得樂趣。

以下有三個簡單的原則，讓你可以完成本書所教的每一課：

1 打草稿

按照這本書的三十分鐘系統，在每一堂繪畫課的前幾分鐘，你就會打好一幅畫的草稿。在這個階段，我會先帶著你觀察，畫出組成物體的基本幾何圖形，而非物體本身，像是三角形、長方形、圓形和正方形等等。

我的方法有一點偷吃步，因為我想要讓你從看著紙一片茫然的狀態，快速地進入調整形狀的階段。我希望你不要想太多，而是自然而然地跨入藝術的領域：這是一個很有趣又

能滋養創造力的地方。忸怩與自我懷疑往往是創意殺手，我這套三十分鐘系統就是要幫助你克服它們。

一旦三十分鐘一到、你的作品完成了，你就可以繼續修飾它——或者你也可以擦掉它、潦草地添上幾筆、為它上色，又或是把它揉一揉丟掉。（當然，我建議你留著，就算你再討厭它，當你完成其他更多作品之後，再回頭看看，你就會發現自己成長了多少！）

2 留意速度

沒有什麼比截稿時間更能讓藝術家突破自身障礙的了，即使那是你自己設定的截稿時間也一樣。針對這本書每一課的步驟，我都會寫出建議的時間，例如五分鐘或是十分鐘。沒錯，我想要你在畫畫的時候設個鬧鐘，不是開玩笑的，這樣可以讓你不浪費時間迅速地完成作品，無論它看起來是什麼樣子。

如果你用完了畫特定階段所需的時間，就直接進入下個階段。

我鼓勵你每堂課都嘗試幾次在三十分鐘內畫完，之後如果你想要，再試著慢慢畫。但只要是第一次畫，就要盡可能畫得快，比你腦中那句「你做不到！」的聲音還要更快。

3 各種技巧

畫得快、打草稿，這些原則是我狡猾計畫中兩個重要的部分，讓你可以自然而然地喜歡畫畫。第三個部分則是各種所謂的「撇步」（hack），讓你可以更精準地在紙上畫畫。這個詞以前在英文裡總是會讓人想到正在做什麼見不得人的事，或是駭客那一類破壞資安的行為。不過最近它常被用來描述聰明解決生活問題的方法，像是切洋蔥時如何能不流眼淚（先拿去冷凍庫冰十分鐘）。這本書有滿滿的繪畫撇步。每一堂課，我都會告訴你完成的捷徑，比方說用你的零錢包描出一個圓，或是用你的信用卡畫直線，或是用拇指或小指畫出橢圓形。

我親愛的朋友，這些技巧並不是在騙人。藝術家使用輔助工具已經有幾千年的歷史，從達文西的學徒到迪士尼的幕後人員，或者是像安迪‧沃荷使用投影機，又或是我們所用的電腦繪圖、電腦動畫等如今隨手可得的工具。以咖啡杯畫出圓圈這樣簡單的事，是一種工具運用，而不是欺騙的行為。它能幫助你將你所看見的如實轉譯成紙張上的圖畫，我希望之後你也這樣做。即使之後你沒了咖啡杯就畫不出圓圈，也不用擔心。你只要放開心胸，發揮創意為你的畫作上色或修飾就好了。

那創意和原創性呢？

在我三十年的繪畫教學生涯之中，最常聽到的批評是：「你不過是教人們如何複製你所畫的東西！」我甚至可以想像反對我的人這樣說：「現在你又教大家撇步！一點創意都沒有！」我的回答是：「來上我一堂課吧，你就會懂了！」此刻在繪畫上的成功，就會帶來稍後的創意。

當然，要成為專業者必須一直練習。但是我相信，我所教的這類繪畫技巧，會引發某些人童年不快的回憶或是招致某些藝術家的反對。許多老師至今仍然沿襲基蒙·尼克萊德斯（Kimon Nicolaïdes）的技巧。他在 1938 年的著作《自然繪畫方式》（*The Natural Way to Draw*）中寫道：「如果你已經犯下五千個錯，很快你就知道如何改正了！」

事實上，我認為只有那些稀少、天生知道怎麼畫出眼前所見的人，才能從這本書的嘗試錯誤法中獲益。他們已經具備了在繪畫中自力更生的能力，而剩下的我們，還正試著如何發展出這項能力。我喜歡尼克萊德斯的書，但我認為人們其實可以早一點學會畫畫，並且更有效率地去培養自己的創意。我並不是說人人都可以成為畫家，但是我覺得畫畫應該是件鼓舞人心的事情。

我的這本書將會給你自信、鼓勵和技巧，我保證創意也會隨後就到，當你在複製和運用撇步的過程中獲得了更多成功，你就會更渴望去畫畫。甚至在你發展出像藝術家一樣描摹形狀和明暗的技巧之後，你就會學到如何以藝術家的眼光觀看這個世界。我的目標就是讓你在最後大聲宣告，這本書對你而言太簡單了。這幾堂課學完之後，你就會自己去創造屬於你的草稿，重新畫出你的風格。到了那時候，再把這本書給你的朋友，分享繪畫的快樂吧！

順帶一提，我強烈反對精準地複製實物或是以完美主義為目標，你繼續讀下去就會知道！

三十天 VS. 三十分鐘

我的第一本書《一枝鉛筆就能畫 1》（*You Can Draw in 30 Days*）啟發了我寫下另一本新書。《一枝鉛筆就能畫 1》就像是一本紙上的繪畫學校，裡面總共有三十堂課。當我看著學生使用這本書，發現他們完成一堂課的時候有多開心，便領悟到我可以幫助大家在任何時候都有自信地去畫畫，甚至在任何地方都可以！所以我又設計了另外一套系統，其中每件作品都只要花上三十分鐘就能完成。

《一枝鉛筆就能畫2》補足了《一枝鉛筆就能畫1》所欠缺的。你可以在這本書中運用到前一本書所學的技巧，但是這兩本書仍然相當不同，而且即使沒有讀過第一本書，你也能學會本書的內容。

本書特色

　　每一章都是一堂完整的課，每一課都有基本的架構：

1. 每章一開始都會有個小趣事、你將練習畫出的物品照片、你需要的工具清單，還有這次會畫到的幾何圖形。我也會分享我是在哪裡畫下這些作品，讓你明白隨處皆可作畫，以及我用來作為撇步、隨手可得的工具。

2. 接下來會有一些技巧、提醒和說明。我建議你在開始畫之前，先讀這幾頁。我將這些辨認物體中幾何形狀的過程稱為「物體解構」，這幾張說明頁，一開始會有物品的圖片，接著就會開始解構這些物品，所以你可以完整地看出整體和各別的形狀。接著我會提供小技巧和捷徑，每一個步驟都有解釋。我也會使用一些藝術名詞，例如透視法和輪廓線，不過都是基礎的程度。為了方便查詢，這本書後面附上了詞彙表。

3. 每堂課都會將三十分鐘區分成四大步驟，每個步驟都有時間限制：

 1）畫出草稿：先畫出用基本幾何形狀組合的草稿。

 2）調整形狀：修改草稿的形狀，讓它更像你要畫的物品。

 3）加入光影：決定光源的位置。

 4）完成作品：精簡線條、修飾畫作。

4. 加碼挑戰單元。每一章的最後你都會看到這一章想要傳達的概念，你可以依此再創造出更多有創意的作品。有時候我會演示如何畫出相關的物品，例如在本書第16課〈酒瓶〉中，我會教你如何畫酒杯；有時候我也會教你如何畫出形狀差不多的物品；有時候我會再多教一點每一章學過的技巧；有時候你會發現，同樣的物品有不同的畫法。繪畫是流動的，沒有所謂最正確的方法。每一章都有空白處讓你可以直接畫在上面，你可以發揮你的創意，把它畫下來。

我的七大獨家祕訣

　　雖然你在每一章節都會學到許多小訣竅，我還是提供了以下的概念和技巧，可以運用在大多數章節和你所畫的作品中，無論你所畫的東西是不是出自這本書。我們開始吧！

1 輕輕地畫

　　擦掉和重新描邊可以讓你的畫變得更真實。沒有人在第一次畫的時候，就可以將每一條線都畫得十分精準。這些課程中的技巧，都仰賴「擦除」這個步驟。每次開始畫，都是先畫出基本形狀，大致畫出個樣子，再擦掉不需要的地方。不要有負擔，輕鬆畫，記得輕輕地畫。

2 記得防暈染

　　為了保護畫作中已完成的部分，記得拿一些廢紙覆蓋住，再將你的手放上去，繼續畫出未完的部分。這樣可以避免許多懊悔產生！

3 你的紙不用緊緊黏在桌子上

　　將紙張轉個邊再繼續畫，並不是欺騙的行為！很多人會發現從另外一個方向畫比較容易，如果你需要旋轉紙張，就這樣做吧！

4 使用鉛筆測量撇步

　　在許多章節中，你會看到使用鉛筆測量的小撇步，你永遠都可以運用這個方式來決定或再製你畫作中物品的相對尺寸。拿起鉛筆，閉上一隻眼睛，用它測量物品的長度或寬度，利用你的手指記住物品的長度和寬度落在鉛筆上的哪個位置。就算這個物品是擺在房間很遠的地方，或者是在書上的圖片中，甚至是在你的電腦螢幕上，你都可以運用這個撇步。當你使用這個技巧測量物品的不同部分時，要確保你自己與物品一直維持相同的距離。因為如果你往前移動了，鉛筆測量出來的物品就會變得相對較大，你就必須再重新測量。

5 用你的眼睛觀察相對尺寸

　　藝術家會檢查所畫物品的相對位置，即使我在這本書會建議某些物品比較精準的尺寸，但是每一個元素的尺寸，都與其他元素相關。如果你正在畫某個人的頭和軀幹，注意一下軀幹的寬度大概等同於幾個頭的寬度？如果你正在畫花瓶，花瓶的高度是否等於它寬度的三倍？鉛筆測量技巧會幫助你找到答案，在每一章，我也會提供你測量的捷徑。

6 迅速製作量尺

　　把素描紙摺一半再摺一半，打開之後就可以得到一把尺了！每一道摺痕就像一把便利尺，這也是另一個調整物品大小的方法。繪畫中的測量和一般的量尺其實沒什麼關係，舉例來說，你可以用你的小指作為測量標準，看看物品大概有幾個指頭大，或者你也可以用

硬幣來測量。

7 我愛紙筆！

在鉛筆畫中調和明暗，可以讓繪畫作品更平滑和真實。我通常都用手指，或一種叫做「紙筆」的工具來調和明暗。紙筆是由紙緊緊地捲成筆做成，非常便宜，可以在美術社或網路買到。我強烈建議你買一整盒！不過，這本書建議你尋找隨手可得的資源。如果你沒有紙筆，可以自己做一個！摺餐巾紙、衛生紙或紙巾，或者比較正式一點，將紙巾包在鉛筆外面，用橡皮筋綁好。

這本書中的每一堂課都可以使用紙筆，你可以在第16課的〈酒瓶〉、第24課的〈貝殼〉中找到一些實用的技巧。

讓我知道你的看法！

這本書不是我個人的藝術創作，許多藝術家朋友出了不少力。我同時也受到學生的啟發，也有其他藝術家因為使用這套系統而提出改進建議。

我希望你會喜愛這套三十分鐘繪畫系統，更希望你利用這本書的技巧，創造出屬於你自己的繪畫。請讓我欣賞你的作品吧！告訴我你在這繪畫過程中覺得怎麼樣，寫封電子郵件與我分享：mark@markkistler.com。無論如何，持續畫下去吧！

削尖你的鉛筆，打開你的素描本，準備上課了

香蕉

我覺得香蕉很搞笑，甚至只要一講到它，我就忍不住想笑。每當我在畫香蕉——通常是教小朋友畫畫的時候——都會覺得它實在太好玩了，而且任何人都能盡情搞怪。在我所有的繪畫課之中，最受小朋友歡迎的是「香蕉忍者」：速寫一根香蕉，為它戴上忍者面具，並且畫上眼睛。像這樣把軟軟的香蕉和激烈的打鬥連結起來，每次都會逗得孩子們和我自己哈哈大笑。所以，你邊笑邊畫也沒關係喔！

📍 作畫地點

我受邀前往俄勒岡州波特蘭市的動漫展。趁著休息時間，吃了一根香蕉。

畫香蕉的工具

▶ 鉛筆
▶ 橡皮擦
▶ 圖畫紙
▶ 你的手、一根香蕉，或是任何可以幫你畫弧線的東西

今天要畫的香蕉

這根剝皮香蕉是不是很誘人啊？幸好我聽不見你的笑聲！

香蕉的形狀

解構香蕉

　　要畫一根香蕉，第一步就是畫出它的外形。我把它稱作「彎曲的橢圓形」，以符合這本書的主要概念：畫出眼前看到的基本幾何形狀。沒錯，它就是一個看起來像香蕉的橢圓形，你也畫得出來！至於三片剝下的香蕉皮，則是由三角形和長方形組成。

快速畫的小祕訣

用手描出形狀

如果你正好有一根不太熟的香蕉，就直接用它來描出形狀吧！事實上，身邊任何物品只要有平滑的弧線，都能善加利用（你有迴力鏢嗎？）；甚至只要單手微彎，沿著輪廓描就可以了。總之，這是一個沒有引導也可以完成的簡單形狀，試試看！（圖1）

畫一條基準線

在香蕉頂端算來大約三分之一的地方，輕輕畫一條**基準線**（holding line），之後再擦掉。要畫其他部分時（也就是那三片垂掛的香蕉皮），這條指引線會很有幫助。

重點提醒與下筆技巧

旋轉紙面

我發現自己畫弧線的時候，有一個方向特別順手。假如你不想用工具來幫忙畫香蕉，可以事先練習一下，多畫幾條弧線，看你比較喜歡哪個方向，然後旋轉你的書或圖畫紙，讓自己畫得更輕鬆。請記住：紙張可以隨時移動。比起往下「拉」弧線，我更喜歡向上「推」，手腕的移動方式就像這樣：（圖2）

反摺香蕉皮

想讓香蕉皮看起來更真實，**明暗**（shading）是重要關鍵。越接近反摺處的角落和縫隙，明暗要畫得越深；離反摺越遠則越淡。（圖3）

描繪香蕉皮的邊，強化反摺的視覺效果。（圖4）

簡易的測量方法

▶ 香蕉如果畫得和你的拇指一樣長，寬度就要和你的小指一樣。

▶ 果肉露出的部分，占整根香蕉的三分之一。

▶ 在中間畫一個彎曲的三角形，就是前面那片香蕉皮了。

 1 畫出草稿 / 10 分鐘

輕輕地畫！

▶ 畫一個彎曲的橢圓形，在三分之一的地方畫出基準線。（圖 1）

▶ 靠近基準線的兩側，各畫一個三角形。（圖 2）

▶ 在兩個三角形下方各加長方形，再畫一個彎曲三角形。（圖 3）

1

2

3

 2 調整形狀 / 5 分鐘

▶ 沿著香蕉皮的輪廓畫出邊線。（圖 4）

▶ 畫一個 V，表現出香蕉皮之間的裂縫。

▶ 擦去多餘的線條。（圖 5）

4

5

 3 加入光影 /10 分鐘

注意光源！

▶ 陰影（shadow）要畫在光源的反方向。（圖 6）
▶ 反摺處下方、角落和縫隙顏色要加深。（圖 7）
▶ 畫出投射陰影（cast shadow）。越靠近香蕉，顏色越深。（圖 8）

 4 完成作品 /5 分鐘

▶ 畫出香蕉蒂頭和香蕉皮的邊。（圖 9）
▶ 輕輕畫上陰影，表現出香蕉皮的黃色，用手指稍微擦抹。（圖 10）

加碼挑戰：生動的摺線

　　彎摺的香蕉皮，使得畫面更具辨認度與空間感，也就是所謂的深度感。以下這個簡單的練習，能幫助你提升畫摺線的技巧，讓你感到心滿意足 —— 你快速又輕鬆地畫出了這種進階的素描！（想知道更多摺線和帶狀物的畫法，請看第 25 課〈芭蕾舞鞋〉。）

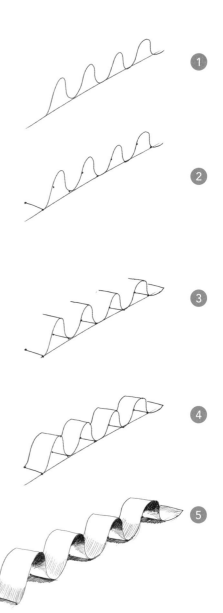

1. 先在紙面中央畫上一條基準線，線上畫一連串迴圈。（圖 1）

2. 用黑點標記待會兒要畫的平行摺線（我把它們稱為「躲貓貓線」），也就是物體彎摺的地方。每條躲貓貓線都會從迴圈底部與基準線疊合的地方出發，再與標示的黑點相連。從左邊開始，依序標示出黑點後，再畫出最左邊第一條約呈 45 度角的躲貓貓線。（圖 2）

3. 畫出頂部和底部的其他摺線，角度要和第一條一樣。記住：頂部的摺線要從最右邊開始畫。（如有必要，可以先標出黑點。）（圖 3）

4. 畫出將所有摺線相連的緞帶邊線。（圖 4）

5. 在光源的反方向畫出陰影，緞帶下面和摺線下方要特別加深。擦掉基準線和黑點就完成了。（圖 5）

你可以在這頁盡情揮灑創意！

嘴巴

如果眼睛是靈魂之窗，嘴巴就是通往世界的大門。打開門，分享你的點子、創意、笑聲和喜悅吧！畫嘴巴很有樂趣，不僅能在三十分鐘內輕鬆完成，也是練習畫**輪廓線**（contour lines）的絕佳方法。這個技巧能表現出弧狀物的飽滿外形。嘴巴不太可能畫壞，畢竟地球上有七十億人，等於有數十億種嘴形，無論你最後畫得如何，這世上一定有一張嘴和它一樣！

作畫地點

當時我在我家附近的熟食店吃東西。

畫嘴巴的工具

▶ 鉛筆
▶ 橡皮擦
▶ 圖畫紙
▶ 名片
▶ 錢幣

今天要畫的嘴巴

朋友，給你一個誘人香吻！

嘴巴的形狀

解構嘴巴

　　我一試再試，好不容易才看出這個嘴巴的基本幾何形狀：只要畫一個菱形，從中間一分為二，就能快速打好草稿。然後畫一條弧線，這個半圓形是雙唇之間的空隙。分別在上下嘴唇最飽滿的尖端畫出圓形，唇形的輪廓就出來了。我不在打草稿時畫牙齒，雖然它們很重要，但是不需要一開始就畫出來。畢竟，只要學會用基本幾何形狀打草稿，面對白紙時你就不會再害怕下筆！

快速畫的小祕訣

用名片畫出基準線

兩條相互交叉的**基準線**，是決定嘴巴位置的關鍵：

1. 沿著名片的長邊輕輕畫線，然後把名片對摺，標出這條線的中心點。（圖1）

2. 打開名片，從另一邊對摺後再打開，在摺痕上做個小記號。（圖2）

3. 將名片上的記號和線上的記號對齊，沿著名片的短邊輕輕畫線，就像這樣！

4. 將兩條線的末端連起來，菱形就畫好了！（圖3）

用錢幣畫圓

用錢幣描出下唇的圓圈，上唇的圓圈則直接畫。很多人會把嘴唇畫得太薄，先畫圓就能避免這種狀況！（圖4）

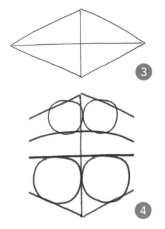

簡易的測量方法

▶ 水平基準線的長度，大約是垂直基準線的兩倍。
▶ 上嘴唇的圓圈，大小約為錢幣的四分之三。
　　▶ 下唇的圓圈要緊連基準線的邊角，下方可以稍微超出一點。
　　▶ 上唇的圓圈要緊連弧線。
　　▶ 上唇的圓圈可以稍微超出菱形上方。

牙齒的位置和大小
▶ 兩顆門牙分別位於垂直線的兩側。
▶ 兩顆門牙的寬度和上唇的圓圈差不多，比下唇圓圈的寬度更短。

重點提醒與下筆技巧

要畫嘴巴之前，先練習上下嘴唇的輪廓線。輪廓線就是可以呈現出物體體積的弧線。看到草稿上的**錐形**（tapering）了嗎？像這樣畫出輪廓線，可以表現出嘴唇的形狀與厚度。（圖5和圖6）根據下唇中間的圓圈，畫出輪廓線的弧度。（圖7和圖8）

 1 畫出草稿 /5 分鐘

輕輕地畫！

▶ 參考第 24 頁的祕訣，利用兩條基準線畫出菱形。（圖 1）

▶ 畫出兩片嘴唇之間的半圓形。（圖 2）

▶ 沿基準線畫圓圈。（圖 3）

 2 調整形狀 /10 分鐘

▶ 利用第 25 頁的測量技巧，畫出兩顆門牙。（圖 4）

▶ 擦掉圓圈之間的基準線。

▶ 修飾線條，讓嘴形變得柔和。（圖 5）

▶ 依照圓圈的弧度，畫出幾條輪廓線。

▶ 擦掉圓圈和多餘的線。

▶ 畫出比較小的牙齒。

 3 加入光影 /10 分鐘

輕輕地畫！

▶ 在牙齒下方（也就是口腔內）畫陰影。（圖 6）
▶ 用手指或紙筆將**明暗**抹到嘴唇上。別擔心會把畫面弄
　髒。
▶ 離光源最遠的地方，陰影要加深。擦出下唇的亮部。（圖 7）

 4 完成作品 /5 分鐘

▶ 把髒汙的地方擦乾淨，再輕輕擦出上唇的亮部。（圖 8）
▶ 增加更多輪廓線。
▶ 把外部邊緣線畫得更深更清楚。

加碼挑戰：圓柱體的輪廓線

多練習輪廓線很有幫助，能讓你畫出豐盈的嘴唇！畫輪廓線不但很有趣，而且可以讓管狀物看起來更逼真。立刻練習看看，把圓柱體畫得更有**立體感**（dimension）吧！

畫出遠離你的管狀物

輪廓線不僅可以表現出深度，還可以創造出空間感。運用漸漸變短、變彎的輪廓線，可以製造出距離感。實際上發生的是：如果你將每條輪廓線視為不同圓形的邊緣線，那麼圓形越往後就變得越小，邊緣線也變得越彎曲。（圖1）

1. 畫一條斜線，這是管子的下緣。（圖2）

2. 在左邊畫一個圓，這是管子的洞口。

3. 再畫一條斜線，這是管子的上緣。（圖3）

4. 在管子的尾端畫一個半圓，弧度要比洞口的圓更彎。

5. 畫出輪廓線，先畫出最左邊與開口弧度相符的第一條輪廓線，再往右畫出逐漸變短、變彎的其他輪廓線。（圖4）

6. 沿著管子的下緣多畫一些短輪廓線，作為背對光源的陰影。

練習夠多圓柱體之後，畫畫看這個甜甜圈吧！

你可以在這頁盡情揮灑創意！

第 3 課

椅子

我在設計這一課的內容時，不停想起一部很喜歡的電影：二〇〇二年上映，吉姆・卡維佐（Jim Caviezel）主演的《絕世英豪》。卡維佐飾演的艾德蒙，被囚禁在連一張椅子都沒有的地牢裡長達十二年。當他挖地道去了另一個囚犯的牢房，在那裡看到一張舊木椅，他坐下來，一股舒適感湧上全身。這是整部片最棒的一幕：沒有椅子的日子，我們要怎麼過？

 作畫地點
這是在我家的工作室，坐在一張椅子上畫的。

畫椅子的工具

▶ 鉛筆
▶ 橡皮擦
▶ 圖畫紙
▶ 便條紙或廢紙
▶ 你的小指

今天要畫的椅子

來吧，大家一起站著工作！

椅子的形狀

解構椅子

　　要看出椅子的基本幾何形狀並不難：椅座是橢圓形，椅腳、椅背和背撐支架等則是長方形。最大的挑戰在於：如何畫出所有椅腳的**比例**（size）？我的祕訣是先畫一個**基準框**（holding box），把椅子畫進方框裡，這樣一來，椅腳就不會橫七豎八了。基準框除了用直尺來畫，也可以利用自己做的「簡便尺」。記住一個重點：椅子的前腳要畫得比後腳還長，才能表現出空間感。此外，加深下方**陰影**並畫出椅子的**投射陰影**，可以讓整個作品躍然紙上，看起來更有**立體感**。繼續看下去吧！

快速畫的小祕訣

製作一把簡便尺

手邊正好沒有直尺？別擔心。拿一張便條紙或廢紙，在紙邊標出八段和小指等寬的距離。（圖1）依序寫上數字。（圖2）

把椅子畫在方框裡

只要有了基準框，就能畫出複雜物體的比例。用剛才做的簡便尺畫一個長方形，長是寬的兩倍，然後以簡便尺在四個邊畫出你專屬的繪圖網格，標出數字。這個測量方式並不精準，但是能幫你確定椅子各個部分的長度關係。（圖3）

簡易的測量方法

▶ 基準框的高度大約是小指的七倍，寬度則是小指的四倍。大約從數字4的高度開始，畫一個橢圓形椅座。（圖4）

▶ 椅背比最長椅腳的三分之一再短一點。

▶ 左前方的椅腳最長，最靠近框底。

▶ 右後方的椅腳最短，離框底最遠。

▶ 根據基準框，檢視椅子各部分的位置。

注意！

椅腳並不是完全平行的，你可以稍微往外畫開一點。

重點提醒與下筆技巧

視平線

照片裡，牆面與地板的交界處稱作**視平線**（horizon line）。只要畫一條視平線，就能表現出椅子放在地面上的感覺。

椅座的線條和明暗

只要照著以下步驟，注意光影，就能把橢圓形畫得像椅座：

1. 在塑形階段加一條線，讓它看起來有厚度。（圖5）

2. 先在光源的反方向（也就是左邊）畫出**明暗**。（圖6）

3. 最後完稿前，在椅面右側前後邊緣加上明暗，並在左側邊緣底下畫出陰影。（圖7）

輕輕地畫！

▶ 畫一個長方形，把椅子畫在裡面。（參考第 32 頁的「簡便尺」祕訣）（圖 1）

▶ 畫出橢圓形的椅座。

▶ 畫出前椅腳。左前方的椅腳是圖畫中最長、位置也最低的。

▶ 畫出後椅腳。右後方的椅腳最短、離框底最遠。

▶ 畫出椅背和兩根主支架。

 2 調整形狀 /5 分鐘

▶ 畫出椅座和椅背的邊，修改椅腳的角度和弧度。（圖 2）

▶ 畫出四根背撐支架，以及椅座下的三根弧形支架。（圖 3）

▶ 把邊角修圓，畫出視平線。（圖 4）

 3 加入光影 /10 分鐘

注意光源！

▶ 把草稿擦乾淨。

▶ 在光源的反方向畫上陰影，包括四根椅腳左側、所有支架左側、椅背和椅座的左側邊緣。（圖 5）

▶ 在所有椅腳左下角畫出投射陰影。（圖 6）

5

6

 4 完成作品 /5 分鐘

▶ 椅座下、椅背下和弧形支架的陰影要畫得最深。（圖 7）

▶ 在椅背上加些陰影，增加立體感。

▶ 在椅面的邊緣加上陰影。

好囉，請坐吧！

7

加碼挑戰：設計一張單人沙發

　　我非常喜歡功能性設計的家具。無論是文藝復興風格、殖民風格或現代風格，所有家具在誕生之前，一定都經歷過構思及草圖階段。我們來找點樂子，當個一日家具設計師：運用這堂課教你的橢圓形椅座，設計出一張新椅子吧！

1. 畫一個橢圓形。（圖 1）

2. 從橢圓形兩端畫出兩條往下延伸的直線，底部再畫一條弧線。（圖 2）

3. 原本的橢圓形看起來跑到椅子上方了！接下來要做個開口，畫出可以坐的地方。依照底部的弧度畫一條虛線，再從橢圓形中間畫一條線往下連。（圖 3）

4. 畫出椅子的邊，增加立體感。（圖 4）

5. 畫出讓人坐的地方，擦掉多餘的線。（圖 5）

6. 在光源的反方向畫出陰影，加上一條視平線。哇！單人沙發完成了！（圖 6）

你可以在這頁盡情揮灑創意！

企鵝

多棒的動物啊！看起來得意又調皮，高貴又傻氣，要我花多少時間欣賞企鵝都可以！事實上，我曾經花了好幾個小時看著牠們，被滑稽的模樣逗得呵呵笑，完全忘了自己去水族館是為了畫企鵝，而不是盯著牠們看！在閉館之前，我只剩十五分鐘可以整理這一課共三十分鐘的內容，幸好我在那裡是為了找靈感，而不是找個模特兒來畫。這堂課我們要看著照片進行，畢竟企鵝不可能乖乖站著半小時不動。在紙上快速畫出企鵝獨特的姿態，是很有意思的挑戰！

 作畫地點

大部分時候是在德州加爾維斯頓島的穆迪花園水族館金字塔畫的。

畫企鵝的工具

▶ 鉛筆
▶ 橡皮擦
▶ 圖畫紙
▶ 大拇指
▶ 小拇指
▶ 紙筆

今天要畫的企鵝

皇帝企鵝！

企鵝的形狀

等一下！看完這兩頁再開始畫

解構企鵝

　　畫企鵝沒有想像中那麼複雜，你只要把這個神氣的傢伙看成幾何圖形就可以了：身體是一個拱形；頭是一個圓形，在拱形頂端，稍微偏一邊；雙翼是半橢圓形；兩隻腳是小長方形。我在拆解基本幾何形狀時，一點也不在乎腳趾和嘴喙等細節，因為只要能畫出草稿，這些細節就會變得很好處理。一旦有了基本外形，你就能看出小細節要怎麼畫。今天開始，揮別你的繪畫焦慮！

快速畫的小祕訣

用大拇指畫身體

沿著你的大拇指，描出企鵝的拱形身體。（圖1）

用小指畫雙翼

沿著小指頭的一邊，描出半橢圓形的翅膀。

企鵝的嘴喙

嘴喙不難畫，但是它的**比例**和**配置**（placement）有一點微妙：

1. 利用小指頭找出端點，再畫出嘴喙。（圖2和圖3）

2. 將線條延伸，畫出嘴喙重疊（overlapping）在頭部上方的部分。讓牠的嘴喙驕傲地斜斜朝向天空！（圖4）

要像右邊這樣向下傾斜！

⑤

⑥

⑦

⑧

簡易的測量方法

▶ 企鵝的身體比頭的五倍再長一點。

▶ 企鵝的頭大約是身體寬度的一半。

▶ 如果頭是一根小指頭寬：

　▶ 嘴喙要從頭部延伸出去一根小指頭寬。

　▶ 前面的腳差不多和小指頭寬度一樣高，後面的腳稍微短一點。

　▶ 較長的翅膀外緣和企鵝身體之間的距離，大約和身體寬度一樣。

▶ 兩隻腳的外緣，直接從身體的外緣延伸下來。

重點提醒與下筆技巧

斜斜的腳趾讓企鵝更立體

看出照片裡的腳趾是向下傾斜的嗎？一方面是因為企鵝站在小丘上，另一方面則是因為離我們較近的事物，看起來比較大也比較低。（圖5）

用紙筆畫出柔和明暗

在企鵝白色的身體加上隱隱約約的**陰影**，可以製造出重量感。我很喜歡使用紙筆（參考第12頁），你也可以自己做，它能擦抹出**調和明暗**（blended shading），也能創造出淡淡的陰影；你想用手指也可以。首先，在光源的反方向畫出最深的陰影，包括身體左側和雙翼下方。（圖6）

用紙筆或手指擦抹紙上的筆鉛，做出較淺的陰影。（圖7）畫企鵝之前，在紙張的角落多多練習這個技巧。（圖8）

 1 畫出草稿 /5 分鐘

輕輕地畫！

▶ 用大拇指畫出拱形身體。（圖1）

▶ 畫出圓形的頭。

▶ 畫出半橢圓形的雙翼。

▶ 畫出兩隻長方形的腳。

①

 2 調整形狀 /10 分鐘

▶ 參考第40頁的小祕訣，畫出脖子和嘴喙。（圖2）

▶ 參考第41頁，雙腳各畫出三隻向下斜的腳趾。

▶ 調整左邊翅膀上面的角度，並讓兩側翼尖柔和一點。（圖3）

▶ 擦掉草稿上多餘的線。（圖4）

②

③

④

 3 加入光影 /10 分鐘

注意光源！

▶ 加上陰影之前，要先畫出企鵝黑色和灰色的部分。（圖 5）

▶ 決定光源的方向。

▶ 在背光處畫上陰影，也就是身體左側、脖子下面，以及雙翼和
身體比較低的部分。（圖 6）

▶ 畫出從雙腳後方延伸的**投射陰影**。

▶ 用紙筆或手指將陰影擦抹開來。（圖 7）

⑤　　　　　　　⑥　　　　　　　⑦

 4 完成作品 /5 分鐘

▶ 這幾個地方要畫得更深：（圖 8）

　▶ 腳趾之間。（看過有蹼的雙腳嗎？）

　▶ 整個身體邊緣。

　▶ 身體與脖子，以及身體與左側翅膀之間。

　▶ 肚子和雙腳下方。

　▶ 嘴喙的上緣。

▶ 輕輕畫出多雲的天空。

▶ 把弄髒的部分擦乾淨。

⑧

加碼挑戰：另一隻企鵝

　　既然我們已經知道如何將企鵝拆解成基本幾何形狀，就來畫另一隻企鵝吧！這是一隻悠閒地站在浮冰上的企鵝。跟剛才那一隻比起來，牠離我們比較遠，我們也可以看到牠露出更多的背部。由於角度不同，所以這次要將頭部畫在身體上面的一半。

1. 畫出拱形身體，再畫一個圓形的頭。記住：企鵝的身體和頭的比例差距很大，身體長度至少是頭的五倍以上。（圖1）

2. 畫出嘴喙、長橢圓形的浮冰和企鵝倒影的草稿。（圖2）

3. 修飾一下形狀。

4. 將企鵝的雙翼加黑，倒影也一樣。為浮冰和水面增添一些細節：用雪堆把牠的腳藏起來，增加冰塊的厚度，畫出水上的波紋。（圖3）

5. 根據你設置的光源，畫出陰影並調和明暗。（圖4）

你可以在這頁盡情揮灑創意！

籃子裡的番茄

幾年前，我和好友艾瑞克、韓寧、康迪絲在西班牙打工換宿一個月，每天為兩英畝的番茄田澆水。我們每餐都吃番茄，早餐、午餐、晚餐，甚至連小菜都有番茄。我們吃膩了嗎？一點也不！占地二十英畝的美麗葡萄園裡，在陽光下孕育成熟的番茄，豐富了我們的旅行經驗，我永遠無法忘懷。這堂課的目標就是重現這份感受和番茄的魅力，我們不需要把每顆番茄一一畫在正確的位置。

作畫地點
紐澤西的星巴克。

畫番茄的工具

▶ 橡皮擦
▶ 圖畫紙
▶ 咖啡杯底部
▶ 大拇指
▶ 信用卡

今天要畫的番茄

我有預感，你會愛上這個裝得滿滿的籃子！

籃子裡的番茄的形狀

解構番茄

　　在這張圖片裡，我最先注意到兩個大圓形和一個橢圓形。可口的番茄從籃子散落出來，它們是小圓形，草稿上還有一些半圓形跟直線。比較複雜的是，這些幾何形狀是互相**重疊**的。畫一個從籃子延伸而出的大橢圓形，就可以幫助我們畫出代表番茄的小圓形了。

快速畫的小祕訣

畫出大圓形
利用咖啡杯（或任何小玻璃杯、馬克杯）的頂部或底部，描出兩個交疊的大圓，就是籃子的部分。（圖1）

用大拇指畫橢圓
沿著大拇指畫一圈（圖2），然後翻轉紙張，再沿著大拇指畫一次，讓它變成一個橢圓形，也就是番茄散落的位置。

畫直線
運用任何有著直邊的東西，例如信用卡。

簡易的測量方法

▶ 橢圓形寬度約為大圓形的兩倍。
▶ 第二個大圓畫在第一個大圓的中間附近。最大的番茄寬度約為大圓的一半。

③

④

⑤

⑥

⑦

⑧

⑨

草稿分解步驟

我把草稿分成幾個階段,因為這些基本幾何形狀是互相重疊的。在你開始計時之前,先熟悉這些步驟。

第一階段

1. 畫出大圓、橢圓和連接線:

▶沿著杯子畫出兩個重疊的大圓。(圖3)

▶畫兩條直線作為籃身:上方的線以較大角度往下斜,下方的線則和緩向上斜。(圖4)

▶輕輕畫一個扁平的橢圓形,和兩個圓重疊。它能幫你標出番茄的位置,之後就會擦掉。(圖5)

2. 擦掉多餘的部分:擦掉兩個大圓之間「不屬於籃子」的線,包括兩條直線上下,以及兩個大圓的重疊處。(圖6)

第二階段

開始畫番茄!畫出一些重疊的小圓:從最靠近你的番茄開始,它是最大的,離得越遠就越小。快速畫出這些重疊的小圓,別擔心畫得不夠圓或太在意它們的位置,也不必把每顆番茄畫出來。(圖7)

好好地擦

勇敢的畫畫夥伴們,依照下列說明,把多餘的線擦掉吧!

1. 從最大的番茄下手(就是你想擺在最前面的那顆),擦掉圓裡面的線。(圖8)

2. 找出在最大番茄後方、同時位於其他番茄前方的那一個圓,擦除它內部的線條。依這樣的順序繼續擦掉其他圓裡的線。(圖9)

 1 畫出草稿 /10 分鐘

輕輕地畫！

▶ 第一階段（詳見第 49 頁）：畫出基本幾何形狀，
包括兩個大圓，一個大橢圓和兩條斜線。（圖 1）

▶ 擦掉多餘的線。（圖 2）

▶ 第二階段（詳見第 49 頁）：別想太多，畫出一些
交疊的小圓，越靠近你的要畫越大。（圖 3）

▶ 完成了！處理細節時，你會需要一些半圓形。

①

②

③

 2 好好地擦 /5 分鐘

▶ 擦掉橢圓形。（圖 4）

▶ 找出前面的番茄，擦掉裡面的線。

▶ 參考第 49 頁，把其他部分擦完。

④

 3 加入光影 /10 分鐘

注意光源！

▶ 把角落和縫隙塗黑，這會讓你的畫更立體。（圖 5）

▶ 在每顆番茄下方和籃子裡面加上陰影，再以較淺的**明暗**覆蓋其他地方。（圖 6）

▶ 用手指擦抹番茄的陰影，讓它們看起來比籃子光滑。

▶ 用橡皮擦打亮（highlights）。

 4 完成作品 /5 分鐘

▶ 以半圓形畫出籃子的手把。（圖 7）

▶ 畫出籃子上的交叉線，隨意塗出番茄蒂頭，在籃口和籃底畫幾個半圓形（我把這步驟的線條畫得特別深，讓你能清楚看到）。（圖 8）

▶ 再修飾一下就完成了！（圖 9）

　　▶ 加強最暗的部分和邊緣處。

　　▶ 擦掉多餘的線。

加碼挑戰：具真實感的球體

　　我經常反覆畫這個主題，這些圓形和有趣的明暗畫起來很有意思。接下來，我們稍微談談球體的明暗。在這一堂課，我們利用了簡單的明暗，快速製造出球體的**立體感**。如果你有更多時間，不妨按照以下的步驟練習，畫出看起來更逼真的球體。

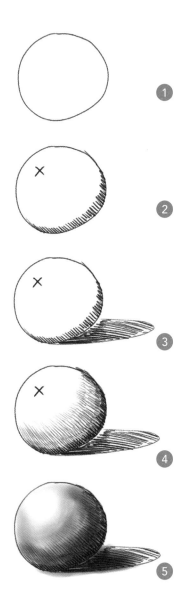

1. 畫出基本的圓形。（圖 1）

2. 決定光源的方向。看看剛才畫的番茄，有看到最亮的部分嗎？我把它們稱為**熱點**（hot spot）。想像光源從哪裡來，才能決定熱點的位置。在這堂課所使用的照片中，光源在上方，中間稍微偏左。
找出光打在物體上最強的地方，也就是熱點，在上面畫一個 X。在距離光源最遠的邊緣畫出陰影，不用擔心畫太黑。畫畫的時候，記住光源要保持一致。或許你會覺得理所當然，但是我經常看到很多人把陰影畫反了，連我自己也曾經畫錯。（圖 2）

3. 加上**投射陰影**，讓物體像是放在平面上。影子就像拋出去的釣魚線一樣，投射在光源的反方向。它的形狀，像是你畫的物體被壓扁、**變形**（distortion）的模樣。以圓形來說，被壓扁就成了橢圓形。（圖 3）

4. 距離光源最遠的邊緣，是圓形最暗的地方。從這裡開始，增加一些中間色調；離熱點越近，陰影越淺。（圖 4）

5. 用手指從暗處到亮處擦抹，讓陰影更自然柔和。加深最暗的地方和邊緣，製造立體感。擦掉熱點的 X 記號。（圖 5）

你可以在這頁盡情揮灑創意！

靴子

客座藝術家謝拉‧普里特金（Siera Pritikin）運用這本書的方法，設計了一堂有趣的課，除了最後的加碼挑戰單元，所有圖都是她親自畫的，我很榮幸她願意花時間為這堂課量身打造內容。她的肖像畫和漫畫作品都很棒。「我愛死了你這本書的概念，」她說，「裡面的某些技巧我也在使用，但是你這個超實用的方法，確實讓作畫過程更加簡化了！」

 作畫地點
謝拉在她家的起居室畫的。

畫靴子的工具

▶ 鉛筆
▶ 橡皮擦
▶ 圖畫紙
▶ 錢幣

今天要畫的靴子

美呆了！

靴子的形狀

解構靴子

　　針對這雙靴子，謝拉提出了幾種不同的幾何形狀組合，最後我們決定：靴子的底部和開口是橢圓形，中間是長方形，就這麼簡單！你也可以看看第 60 頁，還有其他選項。畫草稿時，最難的部分是確定靴子底部的角度，以及所有形狀的**相對大小**（relative size）。對此，謝拉建議參考時鐘指針。（也許她潛意識受到這本書影響！）她也建議把「靴子開口」當成一個單位，測量靴子其他部分；使用硬幣也可以。

靴子相關術語

為了解構靴子的幾何形狀，我們好好上了一課，得知靴子各個部分的專有名詞，以供畫畫時參照。我們希望靴子頂端的洞口也有一個花俏的名字，可惜它是唯一沒有命名的部分，我們自己把它稱為「開口」。此外，我把靴子的下方稱為「底部」。其他部分請見右圖。

快速畫的小祕訣

利用長短針的夾角

靴子底部和鞋套的角度，可以想像成時鐘的長短針。長針（鞋套）指向 12，短針指在 7 和 8 之間。要畫靴子之前，不妨在紙上畫個時鐘，參考它的角度。在長針和短針的位置，畫出基本幾何形狀（橢圓形和長方形）。（圖 1）

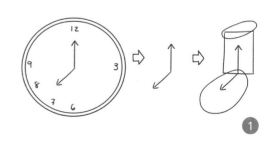

①

靴子開口和硬幣

畫畫很重要的一點是找出正確的**比例**，這樣才能畫出合適的尺寸：

▶ 把靴子開口當成一個測量單位。鞋套比開口長一點點，底部比兩個開口短一點點。（圖2）

▶ 以硬幣直徑為基準，確定靴子開口的寬度。畫鞋套和底部時，比例也一樣：鞋套長度和硬幣一樣，底部比兩個硬幣短一點。

靴子開口

鞋套長度是1個靴子開口

底部長度是2個靴子開口

2

簡易的測量方法

▶ 底部的長度約為鞋套的兩倍。
▶ 開口的寬度，大約和底部最寬的地方一樣。

重點提醒與下筆技巧

磨損或陰影？

有注意到靴子前方那個菱形圖案，而且靴子上半部看起來比較深嗎？它們不是**陰影**，而是磨損、褪色和設計。想知道如何區別，就先確定光源，再用邏輯思考。既然鞋尖和開口內側是最亮的，那麼光源一定來自前方。如此一來，面對光源的就是磨損而非陰影。（圖3）

3

畫出磨損和陰影

將磨損和陰影用不同的方式表現，能讓畫作看起來更逼真。謝拉運用**線影法**（hatching）畫出磨損的感覺，陰影部分則運用**調和明暗**。線影法是一種運用密集的平行線上陰影或調色的技巧。你也可以用「交叉線法」（在原本的平行線上，畫出不同方向的交叉線條）創造色調變化。（圖4）

4

 1 畫出草稿 /5 分鐘

輕輕地畫！

▶ 運用時鐘長短針角度，以及第 57 頁的測量技巧。

▶ 畫出橢圓形的靴子開口。（圖 1）

▶ 畫出長方形的鞋套。

▶ 畫出底部的大橢圓形。

 2 調整形狀 /15 分鐘

▶ 擦掉靴子內部多餘的線條，包括長方形的頂端線條。（圖 2）

▶ 根據照片，調整開口弧度。（圖 3）

▶ 畫兩條線，調整鞋套和鞋面的寬度。

▶ 在鞋邊多畫一條線，稍微修飾下方的橢圓形。（圖 4）

▶ 畫出另一條和鞋邊形狀相符的線，鞋尖就完成了。

▶ 畫出鞋跟。

▶ 擦掉一開始的線。（圖 5）

▶ 用線影法表現刮痕和褪色。

 3 加入光影 /5 分鐘

注意光源！

▶ 畫出大面積的陰影：（圖6）

　　▶ 鞋子後方的邊緣、鞋套的頂端。

　　▶ 靴子開口前方的內側。

▶ 調和陰影區域的明暗。

▶ 加深鞋邊的前方、開口的邊緣、腳跟的前面。

▶ 畫出**投射陰影**。

⑥

 4 完成作品 /5 分鐘

▶ 如果你不小心塗髒了，就用橡皮擦將鞋尖**打亮**。（圖7）

▶ 畫出設計細節，包括前面的標籤。

▶ 把弄髒的地方擦乾淨，把暗處陰影畫得更深。

⑦

加碼挑戰：靴子的組合形狀

　　你現在應該明白了，學會看出基本幾何形狀，你就能快速地為任何想畫的事物打草稿。在本書中的每一課，我都提供了物品的解構方式，但是無論畫靴子或其他物品，都沒有「唯一」的正確方法。今天要練習的是找出各種解構靴子的方式，以下先提供幾個範例。

你可以在這頁盡情揮灑創意！

雲

很壯觀對吧？我對雲非常著迷，它們時時變化，充滿驚奇。這一課我們將看著照片來畫，不過，走出戶外畫雲也很符合這本書的精神，畢竟它們一直在移動，你必須快速畫完！利用輕盈又生動的筆觸畫出鬆軟的雲吧。它們轉瞬即逝，在大自然的設計下，既蓬鬆又形狀萬千。所以想要畫雲，不能抱持完美主義。但是，如果你的畫能表現雲的感覺，它就是完美的。

 作畫地點

新墨西哥州的阿布奎基，當時待在我租的泥磚房屋觀景台上。

畫雲的工具

▶ 鉛筆
▶ 橡皮擦
▶ 圖畫紙
▶ 膠囊咖啡
▶ 十元硬幣
▶ 五元硬幣

今天要畫的雲

蓬鬆又迷人！

雲的形狀

等一下！看完這兩頁再開始畫

解構雲

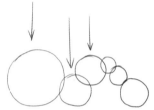

　　這張照片裡的雲浪，是由許多圓形組成的，特別是前方最大的雲團。我先把那些圓形畫出來，標記出第一組雲的外形，再根據它畫出其他雲層。不需要把所有雲層都畫成圓形，只要看著第一組雲，就知道剩下的要畫在哪裡。我不打算畫得和這張照片完全一樣，而是模仿大自然的設計，追求**有計畫的隨機**（planned randomness）：如果我能隨意改變雲的尺寸和形狀，它們就會顯得越真實。

快速畫的小祕訣

膠囊咖啡和錢幣
用膠囊咖啡描出較大的圓形，再用十元和五元硬幣描出其他小圓形。

重點提醒與下筆技巧

徒手畫出雲的蓬鬆感
想畫出具蓬鬆感的雲朵邊緣，必須：
▶ 在畫這些柔軟的雲浪時，手部要放鬆。（圖1）
▶ 手部上下移動，改變速度和節奏，創造不同的尺寸和空間。
▶ 記住：最重要的是變化！

雲的明暗

每朵雲的形狀獨一無二，**明暗**能讓它們有實質感與體積感。運用豐富色調的**陰影變化**，表現雲層邊緣的白。以下是畫明暗的技巧：

1. 從第一層雲的後方，也就是彼此**重疊處**開始畫明暗。你看看，第一層雲是不是立刻就變得立體了？（圖2）

2. 第一層雲加上淡影。（圖3）

3. 以不同的色調變化，為每一層雲加上明暗（雲的邊緣除外，要將它們盡可能地留白）。照片裡的光源在上方，稍微偏右，越接近光源就越明亮，陰影的部分則顯得更暗。（圖4）

4. 不要猶豫，加深最暗的地方。在每團雲的後方加深，任何角落和縫隙都不要放過。

5. 使用紙筆或手指將陰影擦抹均勻，可以讓雲看起來更真實。（圖5）

 1 畫出草稿 /5 分鐘

輕輕地畫！

▶ 在左下方畫一個圓。（圖1）

▶ 緊連著畫出兩個十元錢幣大小的圓。（圖2）

▶ 再接連畫出兩小一大的圓，將每個圓形都與前一個重疊
　或相連。（圖3）

 2 調整形狀 /10 分鐘

▶ 在剛剛的草稿上，沿著那些圓的上緣畫出一條忽上忽下的不規則線。（圖4）

▶ 擦掉最初的草稿。（圖5）

▶ 在第一條線後方，再徒手畫上另一條不規則線。

▶ 再畫兩條不規則線，與前兩條線相接。（圖6）

 3 加入光影 /10 分鐘

注意光源！

▶ 在每個雲層邊緣的後方畫出陰影。（圖 7）

▶ 參考第 65 頁，除了最亮的部分，每個地方都要加上深
淺不一的色調。

▶ 角落和縫隙的陰影要畫得最深。

▶ 將陰影擦抹均勻。（圖 8）

7

8

 4 完成作品 /5 分鐘

▶ 必要的話，擦出頂部邊緣的**打亮區域**，順便擦拭弄髒的地方。（圖 9）

▶ 如果你願意，不妨多畫幾個雲層。

▶ 加深最暗的部分，讓它更有立**體感**。

▶ 最後再稍微抹勻。

9

加碼挑戰：立體雲狀文字

　　我很喜歡畫雲和所有質地蓬鬆的東西！如果你覺得只畫雲不夠，《一枝鉛筆就能畫1》這本書裡有其他相關課程。我還教過更多有雲朵質感的物品，從一團雲到加速移動的雲、噴射機後方的煙到太空梭發射的煙，還有洗衣機裡的泡泡或颶風。不過，我最愛的是運用畫雲的技巧，創造雲狀文字。選出一、兩個字母，一起來玩吧！如果同事看到你在便條紙上的字母塗鴉，一定會大感驚奇！

1. 輕輕寫下「Hi！」，字母和驚嘆號的距離都要隔開一點。等一下你就知道理由了。（圖1）

2. 在每個字母外面畫出圓圓胖胖的輪廓。（圖2）

3. 把裡面的字擦掉，沿著剛才的輪廓，畫出一條比較深、彎彎曲曲的線（圖3a），再把多餘的線擦掉。（圖3b）

4. 光源在右上方，使用彎彎扭扭的短線在反方向畫陰影，邊緣的部分要特別加強。越接近光源，陰影的明度就畫得越淡。（圖4）

5. 把背景塗黑，能讓字體更生動，製造出讓人大吃一驚的效果！（圖5）

你可以在這頁盡情揮灑創意！

向日葵

每當我去雜貨店，經過擺在入口的花束時就會很想買一束花（這個商品擺設技巧真聰明），而且我通常都會這麼做。我喜歡家裡充滿色彩，牆上掛了許多藝術品，而且四處都放了插滿花的花瓶。我特別喜歡向日葵，愛極了從花心向外輻射的黃色花瓣。事實上，你真的能從向日葵看見「旭日」的感覺，彷彿藝術家的精心設計！

 作畫地點

我在雜貨店的桌前，旁邊有一籃向日葵。

畫向日葵的工具

▶ 鉛筆
▶ 橡皮擦
▶ 圖畫紙
▶ 五十元硬幣
▶ 十元硬幣
▶ 五元硬幣

今天要畫的向日葵

我敢打賭任何人看到向日葵都會微笑！

向日葵的形狀

解構向日葵

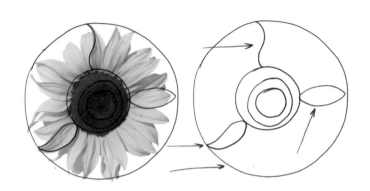

　　畫向日葵很有樂趣。它有顯而易見的外形，包括整朵花呈現的大圓形輪廓、中間的一些小圓形，讓你可以輕鬆畫出草稿，然後盡情發揮創意。我看出三種花瓣的基本形狀：S形曲線、瘦瘦的檸檬形和淚滴形。我不想把花瓣畫得跟照片一模一樣，反之，我會隨機重複這些形狀。形狀越不規則，向日葵看起來越逼真，**畫陰影**時也會更好玩。至於種子的小圓形和 S 形曲線這類重複圖案，很適合邊畫邊冥想，只要一直複製它們就好，不必在乎是否畫得完美，最後開心地加上陰影。如果要選一個三十分鐘內能畫完的東西，向日葵絕對是我的最愛之一。

快速畫的小祕訣

用零錢畫花心
沿著五元、十元及五十元硬幣，畫出一圈一圈的向日葵花心。（圖 1）

畫出最大的圓
以最大的圓形勾勒向日葵的輪廓。你可以找一個比五十元硬幣寬三倍的杯子，或是直接在硬幣外圍標出記號，再畫條線連起來。（圖 2 和圖 3）

簡易的測量方法

▶ 向日葵的花心很大，寬幅比花瓣稍微長一點。

▶ 向日葵外圍圓形的直徑大約是花心的三倍。

重點提醒與下筆技巧

S 形曲線、檸檬和淚滴

要畫向日葵之前，先多多練習 S 形曲線、檸檬和淚滴形狀。

下疊出花瓣

我用下疊技巧和畫出**明暗**的方式，表現出花瓣的上下層關係。

1. 一開始先畫出五、六片大約等距離的花瓣。（圖 4）

2. 在每片花瓣下方畫出形狀相同的緊鄰花瓣。雖然和照片看起來不太一樣，但是我喜歡使用這個技巧。（圖 5）

3. 繼續用下疊技巧，畫出各種形狀的緊鄰花瓣。不需要畫出花瓣被其他花瓣覆蓋住的部分。（圖 6）

4. 在這些花瓣上方的空隙，用各種形狀的花瓣尖端填滿。（圖 7）一邊畫一邊旋轉紙面，會更順手喔！

用線圈畫出種子

我喜歡用很多小圈圈來畫花心中的種子，我發現重複這樣畫既紓壓又好玩。如果你想要畫得更快，訣竅是利用線圈：大線圈就是大種子，小線圈就是小種子，互相**重疊**，形成圓圈之間黑黑的環狀。千萬不要像下面左圖一樣畫得太整齊，盡情亂塗吧！（圖 8）

太整齊了！　　　　　這就對了！

 1 畫出草稿 / 5 分鐘

輕輕地畫！

▶ 在中間畫出五十元硬幣大小的圓。（圖 1）

▶ 裡面再畫兩個不同大小的圓。

▶ 畫出最大的圓，這是花的輪廓。

▶ 參考第 73 頁，畫五、六片花瓣。

 2 調整形狀 / 10 分鐘

▶ 在花心最外圍那圈亂塗上小小的圓，花心最中心的內層則塗上更小的圓。（圖 2）

▶ 在中間那圈，畫滿大小互相重疊混合的小圓。（圖 3）

▶ 緊鄰原本的花瓣下方，再畫出花瓣。（圖 4）

▶ 剩下的空間畫出 S 形曲線、檸檬形或淚滴狀的花瓣。

▶ 在最後一排的上方補滿花瓣。

 3 加入光影 / 10 分鐘

注意光源！

▶ 花瓣互相重疊的地方要畫得最暗。（圖 5）

▶ 用中間色調畫出後方花瓣，以及花瓣與花心連接處的陰影。（圖 6）

▶ 用手指擦抹陰影使其柔和。（圖 7）

 4 完成作品 / 5 分鐘

▶ 擦掉最外面的大圓和其他弄髒的地方。
（圖 8）

▶ 為花瓣增添細節：

　▶ 在每片花瓣中間輕輕畫一條直線。

　▶ 在直線兩側輕輕畫曲線，弧度和花瓣
　　邊緣一樣。

▶ 加深並修飾陰影。

加碼挑戰：花瓣

　　我熱愛畫向日葵！以下是我想像出來的花，我用它來練習畫出重疊的形狀，這個技巧能讓任何東西都變得更立體。我在這裡用到了很酷的指南針祕訣，有助於一層一層排列花瓣的位置。

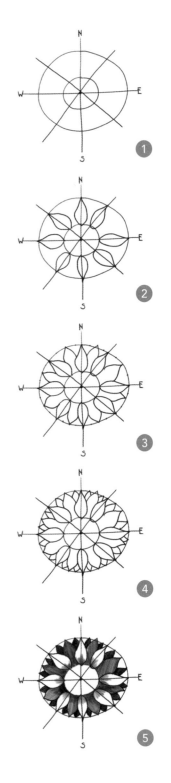

1. 用剛才學會的技巧畫出**基準圓**（holding circle）。畫花瓣前，先輕輕地在中間畫出垂直和水平線，在它們的中間再畫兩條對角線。（圖1）

2. 第一層的花瓣要畫在這幾條線上，學過的花瓣形狀都可以運用。（圖2）

3. 在第一層花瓣之間，畫出露出尖端的第二層花瓣。然後在基準圓上畫上數個引導點，這些引導點要畫在每片相鄰花瓣的空隙中間。（圖3）

4. 畫出第三層花瓣的尖端，要畫得對齊或靠近引導點都可以。越後層的花瓣越小，數量也越多。（圖4）

5. 想像光源在花的正前方，這樣一來，每一層花的陰影都會比上一層更深。陰影最深的部分是花瓣交疊處，以及最前排花瓣與花心的連接處。（圖5）

6. 接下來要教你一個不同的技巧：這次我選擇有計畫的隨機，畫出花瓣上長度和弧度都不一樣的短線。最後畫出中間的種子，就完成了！（圖6）

你可以在這頁盡情揮灑創意！

鼻子

我坐在飛機上，環顧四周：到處都有鼻子！這讓我想到，很多人都覺得鼻子很難畫（其實我也不例外），但我們可以讓它變得簡單一點。每個人的鼻子都是由基本幾何形狀所組成，讓我們用藝術家的眼光看世界：所有複雜的事物，都有簡單而相似的元素。只要用基本的形狀畫出草稿，稍微調整一下，增加一些**陰影**和變化，鼻子就畫出來了！

作畫地點
前往堪薩斯州威奇托市的飛機上畫的。

畫鼻子的工具

▶ 鉛筆
▶ 橡皮擦
▶ 圖畫紙
▶ 紙鈔
▶ 五元硬幣
▶ 十元硬幣

今天要畫的鼻子

這是我的鼻子，你也可以畫自己或任何人的鼻子。

鼻子的形狀

解構鼻子

不要只是盯著我的鼻子發呆，一起來看看鼻子有哪些常見的幾何形狀。如果把它想成三角形、橢圓形和圓形的組合，是不是覺得簡單多了？坦白說我是個吃貨，當我解構鼻子時，看到的其實不是簡單的幾何形狀，而是橘子、桃子、香蕉和西瓜。如果你學會簡化事物，這世界就沒有這麼複雜了。訓練你的腦袋，把複雜的物體解構成自己熟悉的東西。換個角度看事情。告訴我，你看到三角形上面有兩顆葡萄和一個李子了嗎？

快速畫的小祕訣

大三角形
運用任何有直角的東西描出大三角形。我用的是紙鈔。
（圖1）
再用紙鈔描出三角形的底。（圖2）

畫鼻梁
在三角形底邊距離兩個角約一指寬的地方，各標出一個點。（圖3）
輕輕畫線，把兩個點和頂角連起來。（圖4）
你當然也可以不用紙鈔來畫，只要大概畫出一個三角形就可以了。

畫鼻尖

用十元或五十元硬幣，放在鼻梁的兩個點之間，畫出鼻尖的圓形。兩側分別用五元或十元硬幣畫圓。別擔心看起來不夠精確。（圖5和圖6）

畫鼻孔

擦掉多餘的線，用小指上緣描出鼻孔上方的弧形。（圖7）

把紙張轉過來，用小指上緣描出鼻孔下方的弧形。（圖8和圖9）

注意！

要等到整個鼻形畫完之後，再加上鼻孔。

畫陰影

畫陰影的時候，要畫更多筆，而不是畫得更用力。寧可反覆增加線條，也不要一下子就畫得太重卻擦不掉。

眼睛瞇一下，就能快速看出哪裡要加陰影。看著你現在要畫的鼻子（也就是我的鼻子），把眼睛瞇起來，就能立刻看出哪個地方陰影最深、哪個地方最亮。這個技巧在素描時很好用。（圖10）

亮處

暗處

 1 畫出草稿 /5 分鐘

輕輕地畫！

▶ 參考前面的快速畫小祕訣，畫出鼻子的基本三角
形和三個圓形。（圖 1）

▶ 鼻孔先別畫。

①

 2 調整形狀 /10 分鐘

▶ 可以將三角形的兩個邊加寬一點或畫窄一點，以符合你在畫的鼻子形狀。直接畫在你的
草稿上就可以了（就像我所畫的虛線線條）。（圖 2 和圖 3）

▶ 看看這些圓形，需要把它們壓扁以符合照片？就壓吧！（圖 4）

▶ 好啦，鼻子當然不是三角形。把最上面擦掉，這個開口會通向前額。（圖 5）

▶ 把不需要的線都擦掉。（圖 6）

 3 加入光影 /10 分鐘

注意光源！

▶ 把最暗的地方加上陰影。（圖 7）

▶ 畫出下面的鼻孔並加深顏色。（圖 8）

▶ 整個鼻子都加上陰影，亮的地方畫淡一點，暗的地方畫深一點。（圖 9）

▶ 用橡皮擦打亮最亮的區域。（圖 10）

 4 完成作品 /5 分鐘

▶ 用紙筆或手指調和**明暗**。（圖 11）

▶ 最暗的地方再加深，如果你想要的話，
　也可以再將邊緣線畫得更清楚。

▶ 擦掉多餘的線。

加碼挑戰：像藝術家一樣觀察

學這個之前→從那個開始！

如何學會像藝術家一樣觀察？從你周遭的事物下手，找出它們的基本幾何形狀。此外，想為複雜的物體加上陰影（例如鼻子），就從簡單的形狀開始（例如球體）。

想要畫得更好→先練習這些技巧！

這樣畫像漫畫→這樣畫更逼真

線條比較強烈且清楚→線條比較柔和且均勻

你可以在這頁盡情揮灑創意！

海馬

天啊，我真喜歡這些小生物！牠們身上的紋路和圖案，是大自然令人讚嘆的設計之一！（其他的例子包括：鳥的羽毛、葉子的紋路、魚的鱗片、樹皮的紋理、龜殼的花紋，或是斑馬和長頸鹿的條紋……總之，大自然帶來的驚奇永無止境！）海馬比你的拇指還小，發光時像一個小燈泡，讓人目眩神迷！除了企鵝，海馬是我在水族館裡最愛的另一種生物！

 作畫地點
在德州加爾維斯頓島的穆迪花園水族館金字塔畫的。

畫海馬的工具

▶ 鉛筆
▶ 橡皮擦
▶ 圖畫紙
▶ 五十元硬幣
▶ 五元硬幣

今天要畫的海馬

好小！好神奇！

海馬的形狀

解構海馬

　　畫海馬比你想像中簡單。只要先畫出肚子的圓形，其他形狀就會自然浮現。每畫完一個形狀，就會知道下個形狀要畫在哪裡。對我來說最有趣的部分是畫**明暗**，因為海馬是半透明的。

快速畫的小祕訣

用硬幣畫身體

沿著五十元硬幣畫圓，就變成海馬的身體。（圖1）

漸次地畫出正確的位置

依照下列順序，利用每一個形狀，決定相鄰形狀的**比例**和**配置**。

1. 畫出身體的圓形。

2. 在圓形上方畫大三角形，大小約為身體的四分之三。（圖2）

3. 在旁邊畫出另一個緊鄰的三角形，約為第一個三角形的一半。（圖3）

4. 在小三角形旁邊，中間偏下的位置，用五元硬幣畫一個更小的圓。你有看出它比小三角形高一點嗎？（圖4）

5. 運用小圓形的比例和配置，在它左下方畫一個長方形鼻子，長度大約和小圓形一樣寬。（圖5）

畫尾巴

把紙面轉個方向，畫出弧線的尾巴。可以先標記尾巴末端的位置，再畫弧線。（圖6）

簡易的測量方法

▶ 尾巴長度是身體（大圓形）的三倍。

▶ 頭的尺寸是身體的三分之一。

▶ 尾巴底部弧線的弧度，幾乎與身體的邊緣線一致。

▶ 尾巴要從身體底部後方開始畫，而不是從身體的中間。

重點提醒與下筆技巧

負空間

這張照片是**負空間**（negative space） 很好的例子，它指的是環繞物體的空間，有時候會比物體本身更好辨認、更好畫。看見頭和身體之間的三角形了嗎？對照一下你自己畫的圖，這個「隱形三角」的比例是否一樣？（圖7）

注意到海馬皮膚上重複的圖案和紋路嗎？觀察你的四周，會看到更多大自然的傑作。

畫出半透明的效果

光線會穿透海馬的身體，為了製造這個效果，我將身體一側和背部畫上**陰影**。半透明的特性使得海馬最暗的地方落在身體中央，而非身體兩側，所以我把中間畫得最深，越往旁邊陰影越淺。如有需要，輕擦半透明的部分，讓它變成乳灰色。（圖8）

 1 畫出草稿 /10 分鐘

輕輕地畫！

▶ 畫出五十元硬幣大小的圓形身體。（圖1）

▶ 畫出兩個三角形脖子。

▶ 畫出五元硬幣大小的頭。

▶ 畫長方形嘴巴。

▶ 畫出尾巴的兩條弧線，長度是身體的三倍。

 2 調整形狀 /10 分鐘

▶ 擦除多餘線條，只保留脖子和頭部之間的線。（圖2）

▶ 把背部、脖子和嘴巴的線條畫得柔和一點。如果有需要的話，將肚子的線條畫得更清晰些。（圖3）

▶ 擦掉原始草稿的線條，增加更多細節：（圖4）

　▶ 畫出三個清晰的角。

　▶ 將嘴巴與頭部銜接處畫成燈泡狀。

　▶ 畫出背鰭。

　▶ 用**輪廓線**畫出背脊和脊柱。

 3 加入光影 / 5 分鐘

注意光源！

▶ 加深嘴巴和下顎下方的陰影。（圖 5）

▶ 在肚子和尾巴背光的一側加上陰影。

▶ 加深身體中間、尾巴和脊柱的陰影。

▶ 如有需要，輕輕擦出身體邊緣半透明的區域，
讓它有乳色的效果。（圖 6）

 4 完成作品 / 5 分鐘

▶ 在背脊、嘴巴、頭和尾巴增加斑點和紋路。（圖 7）

▶ 從頭部開始，沿著脊柱畫出更多彎曲的背脊線條，
越往尾巴延伸就畫得越不規則。

加碼挑戰：葉海龍

　　海馬畫著畫著很容易讓人著迷，現在我們進一步來畫葉海龍！葉海龍就像是躲在海草之間的海馬——仔細看，這不是海草，是葉海龍。牠的外形和牠的居住環境完全融為一體，令人驚嘆。放心，你不會畫壞，因為它本身就長得亂亂的。所以就輕鬆地畫吧！

1. 先畫約 2.5 公分高的斜橢圓，再畫出脖子，然後再畫另一個較小的斜橢圓作為頭部。

2. 畫出擺動的尾巴和喇叭狀的嘴巴。

3. 兩個步驟畫出旁邊葉子狀的附加物：首先，輕輕地隨意畫幾條弧線，作為葉狀物的「莖」。

4. 接著畫出從葉狀物的莖延伸出的大大小小的橢圓形。不用畫得跟我或照片一樣，開心就好。

5. 修飾形狀，擦掉裡面的線條。

6. 背光處加上陰影，然後在身上加一些像海藻的紋路。

你可以在這頁盡情揮灑創意！

鉛筆

我很喜歡那種在打迷你高爾夫球賽時用來記錄分數，又鈍又粗硬的鉛筆！所以我怎麼可能抗拒得了在打高爾夫的時候不畫鉛筆呢？多虧了幽默感，我是一個到處都能找到靈感的人。如果你在和一群人打迷你高爾夫，就趁著等待時間，在記分卡上畫畫吧。為什麼不呢？如果你真的在意迷你高爾夫成績，就應該畫個畫，休息一下，待會兒才會表現得更好。

 作畫地點
在佛羅里達彭薩科拉迷你高爾夫球場。

畫鉛筆的工具

▶ 鉛筆
▶ 橡皮擦
▶ 圖畫紙

今天要畫的鉛筆

非常好用的工具！

鉛筆的形狀

等一下！看完這兩
頁再開始畫

解構鉛筆

　　鉛筆的基本幾何形狀是三角形和長方形，在長方形裡面又有幾個長方形。很簡單吧！
只要加上**明暗**和**打亮**效果就可以畫出很像的鉛筆囉！

快速畫的小祕訣

打亮效果

鉛筆的亮處讓它看起來有**立體感**。其實只要讓最亮處留白就可以了，但是上明暗時很容易
不小心畫到。所以，開始畫明暗前，不妨用淡淡的線做記號，避免待會兒畫過去。（圖1）

簡易的測量方法

橡皮擦和金屬環加在一起的長度，等於鉛筆削磨處到筆尖的長度。

重點提醒與下筆技巧

灰色的五十道陰影

雖然這枝筆是黑白的,但是你應該可以分辨出紅色橡皮擦、銀色金屬環、黃橘色筆身和木頭筆尖。一方面是因為你的腦子裡保留了對鉛筆的既有印象,另一方面則是因為我上了不同色調的**陰影**。

即使素描是由黑和白組成,但是,只要根據光源加上陰影,並且改變陰影的灰色調,就能表現出物體的色彩變化。以這枝短鉛筆來說,只有在我加上顏色之後,我所畫的陰影才會是完全依據光源所做的明暗和打亮效果。(圖 2 和圖 3)

你可以利用不同的方向、疏密度畫陰影,創造不同的色彩感。我用直線畫橡皮擦,筆身用橫線,筆尖用斜線,即使最後我將陰影融合均勻,底下不同的線條方向仍然能夠欺騙視覺,讓它們看起像是有了不同顏色。(圖 4)

 1 畫出草稿 /5 分鐘

輕輕地畫！

▶ 畫一個長方形。（圖 1）

▶ 畫一個三角形。

▶ 用一條線畫出筆尖。

▶ 用兩條線畫出橡皮擦和金屬環。

 1

 2 調整形狀 /10 分鐘

▶ 用橫線表現金屬環的紋路，用彎彎曲曲的線表現鉛筆削過的地方。（圖 2）

▶ 參考第 96 頁，畫出要留白的地方。

▶ 參考第 97 頁，加上陰影，做出上色的效果。（圖 3）

▶ 用手指抹勻陰影。

▶ 將筆尖塗黑。

 2

 3

 3 加入光影 /10 分鐘

注意光源！

▶ 加深鉛筆下方的陰影。（圖 4）

▶ 在鉛筆的上半部和下半部畫出中間色調。

④

 4 削鉛筆囉 /5 分鐘

▶ 擦掉不需要的線。（圖 5）

▶ 為金屬環增加一些細節。

▶ 加深鉛筆的外緣。

畫完了！但不要停止畫下去！

⑤

加碼挑戰：栩栩如生的鉛筆

　　我是克里斯·凡·艾斯伯格（Chris Van Allsburg）的大粉絲，他是許多著名書籍如《野蠻遊戲》、《北極特快車》的作者兼繪者。最讓我佩服的是，不論日常事物或幻想事物他都能畫得無比真實，躍然紙上，卻又因為風格強烈而能讓人看得出來是畫。太厲害了！我在設計這堂課時一直想到他，嘗試著將普通鉛筆畫出動畫效果。只要善用**透視法**（perspectvie）、角度和陰影，短鉛筆是個很容易畫的東西。（這枝鉛筆是我想像出來的，當我忘了鉛筆的細節時，就會去看看前面的照片。）

1. 畫出一個 V，以便待會兒畫出鉛筆的**引導線**（guideline）和陰影。（圖 1）

2. 將 V 上方的線條視為鉛筆的中央軸線，從下往上畫出筆尖、鉛筆削磨處、筆身。（圖 2 和圖 3）

3. 鉛筆越往上越窄，像是往後方延伸。畫出筆身兩條彼此接近的線，用弧線畫出金屬環、橡皮擦和筆尖。（圖 4）

4. 擦掉鉛筆的中央軸線和其他多餘的線，沿著 V 的下方線條畫出清楚的陰影。在鉛筆上背光的地方畫出陰影，用手指或紙筆抹勻陰影。（圖 5）

5. 畫出其他細節，包括金屬環的紋路、筆芯的尖銳感、削磨處的不規則曲線。用橡皮擦打亮，鉛筆就像立在你的紙面上！（圖 6）

你可以在這頁盡情揮灑創意！

甜椒

我最愛蔬菜了，這個甜椒看起來很美味。就算這是一張黑白照片，還是能看出平滑的表皮在閃閃發光。甜椒是一個絕佳的練習對象，讓你學會如何運用自然的**打亮**技巧，創造出圓弧感和閃亮感。我的藝術家朋友亞納・羅南（Anat Ronen）協助我完成這堂甜椒課，謝謝你囉，亞納！（你可以在網站上欣賞他的壁畫和插畫作品：www. anatronen.com）

作畫地點

我在廚房裡一邊吃中式醬汁沙拉一邊畫甜椒。

畫甜椒的工具

▶ 鉛筆
▶ 橡皮擦
▶ 圖畫紙
▶ 五十元硬幣
▶ 十元硬幣

今天要畫的甜椒

你覺得這個甜椒是紅的或綠的？
提示：紅的。

甜椒的形狀

解構甜椒

　　畫甜椒時，我們通常會從整個外觀下手，試著畫出所有的凹凸處。我建議別這麼做，而是從最前面的隆起著手，把它們畫成兩個圓形。接下來，外面畫出兩個橢圓形，再接著畫出與前面隆起處相連的部分，這樣一來，畫出的**比例**才會正確。打亮處是這張照片的重要元素，讓它們保持留白，然後在旁邊加上**陰影**，甜椒就完成囉！

快速畫的小祕訣

用硬幣畫出甜椒的隆起部分

用五十元硬幣畫出上方最大的隆起，再用十元硬幣畫出較小的隆起，讓它們彼此緊鄰。（圖1）

用硬幣畫出橢圓形

移動錢幣，沿著外緣慢慢畫出接近橢圓形的形狀：

1. 在大圓下方放五十元硬幣，在小圓下方放十元硬幣。

2. 輕輕畫出硬幣邊緣，作為**引導線**。再如圖所示，隔一段距離，畫出硬幣下方的引導線。（圖2）

3. 將硬幣移開。（圖3）

4. 根據剛才的引導線，輕輕地在大圓外面畫出橢圓形。（圖4）

5. 畫出第二個橢圓形。（圖5）

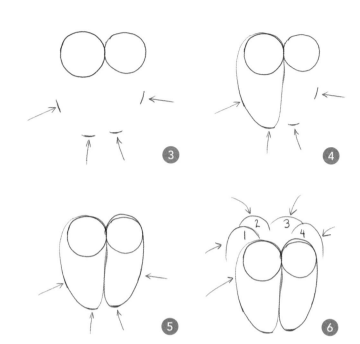

簡易的測量方法

▶ 甜椒的高度和寬度一樣。
▶ 如果手邊沒有五十元硬幣，可以參考第11頁的鉛筆測量方法。

重點提醒與下筆技巧

利用相對位置畫出其他部分

就像許多畫畫老師所說的，素描必須基於「有意識地觀看」。這是什麼意思？簡單來說，就是注意：（1）物體的哪些部分互相交疊；（2）和已經畫好的部分相比，接下來的部分要畫得多大。這張圖是我畫出頂部弧線的順序，注意它們的大小和位置。（圖6）

標記打亮處

你可以在最後用橡皮擦打亮，或是在畫的過程中保持留白。我試著留白，但有時也會失敗。打亮處是畫甜椒的關鍵，我建議把這些部分輕輕標示出來，上陰影時就可以避開。如圖所示，這是我標記出來的地方。（圖7）

1 畫出草稿 /5 分鐘

`輕輕地畫！`

▶ 以兩個圓形畫出甜椒上方的隆起處。（圖 1）
▶ 在兩個圓形之外畫出橢圓形的甜椒身體。
▶ 畫出上方的蒂頭。

2 調整形狀 /10 分鐘

▶ 在蒂頭和前兩個隆起處旁邊，畫出其他四個隆起的部分。（圖 2）
▶ 把甜椒外緣畫出來。（圖 3）
▶ 輕輕標示出打亮處。（圖 4）

 3 加入光影 /10 分鐘

注意光源！

▶ 角落、縫隙和**重疊**處的陰影要畫得最深。（圖 5）

▶ 避開打亮處，在其他部分加上中間色調的陰影。（圖 6）

⑤

⑥

 4 完成作品 /5 分鐘

▶ 再次加深最暗的地方。（圖 7）

▶ 畫出蒂頭的細節。

▶ 擦除打亮處的髒汙。

▶ 在底部畫出**投射陰影**，讓甜椒像是放在
平面上。

⑦

加碼挑戰：移動光源

　　由於甜椒表面很容易有光澤，也具有很棒的彎摺和弧線，所以非常適合拿來練習打亮和陰影。就用剛才的甜椒來練習吧！一次畫兩個，讓它們並排擺在桌子上。先不加陰影，看你這次能畫得多快。接下來則是：

1. 畫出光源。

2. 標記出光線直射甜椒的部分，也就是打亮區域。兩個甜椒最亮的位置不會一樣喔！（畫出從光源輻射出來的光線，有助於看出打亮處的位置。）

3. 明暗，明暗，明暗！從最暗的部分開始畫，避開打亮處。

4. 修飾一下線條，加上投射陰影。

你可以在這頁盡情揮灑創意！

手機

我應該專心寫這本書,卻老是因為所謂的「拖延機器」而分心!你懂我說的,它令人上癮、遠離現實……沒錯,就是手機!我們每個人每天都在努力不過度使用手機。現在我找到了完美的解決方式:畫下它,而不是讓它控制我!我們視為理所當然的日常用品,就像門把、鑰匙還有手機,其實畫起來很有意思。對於許多曾經只有功能性的產品來說,設計感是現在不可或缺的。某些產品的藝術性更令人屏息讚嘆。如果我們是畫下科技產品而不是沉迷於它們,就能更享受真實生活。

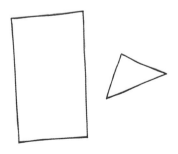

作畫地點

我在廚房裡畫的。

畫手機的工具

▶ 鉛筆
▶ 橡皮擦
▶ 圖畫紙
▶ 手機

今天要畫的手機

當你看到這本書時,我相信又有一款新手機推出了!

手機的形狀

解構手機

　　當我看到美麗的、多功能的物品，會開始思考它的原始設計。某個人，在某個地方，用紙筆將腦中的構想畫出來，它才得以誕生。抱歉我有點離題了。手機顯然是個長方形，但長方形不是立體的。為了讓手機更真實，我畫出一個有角度的長方形，然後擦掉上面的三角形。手機下方的**陰影**是三角形，手機的邊則是很細長的長方形。

快速畫的小祕訣

用手機畫長方形

1. 將手機斜斜地放在紙上，描出長方形的右邊。（圖1）

2. 將手機往你的方向移動 2.5 公分，以一樣的角度描出長方形左邊。

3. 畫出傾斜長方形上方和下方的線。（圖2）

重點提醒與下筆技巧

變形的長方形

如果不透過**變形**的方式（也就是**透視法**）來畫這個長方形，它看起來就不是立體的。因此，我要去除上方的三角形。這個三角形的底線（圖 2 的虛線），角度要和照片裡的手機一致。去掉三角形後，長方形就被變形了，使得後面（右邊）的線比前面（左邊）的線短。

小細節大關鍵

在手機旁邊畫一個細長的長方形，並且把角落修圓，就能讓畫作看起來更逼真。

反光和圖示

手機的反光和面板的圖示是很重要的細節。沒有白色鉛筆，要如何畫出白色反光？很簡單，利用你的白紙！用**基準線**標記出它的位置。

▶ 輕輕畫出圓形的基準線，標記出手機面板圖示的位置，接著畫出圖示的形狀。待會兒要在它們周圍畫上明暗，不用畫得太完美。（圖 3）

▶ 為了製造邊緣的反光效果，在手機左側畫出一條平行的基準線，沿著它的下方畫陰影。（圖 4）

簡易的測量方法

▶ 手機後方（右邊）的線比前方（左邊）的線短。

▶ 手機的高度是寬度的兩倍半。

▶ 手機螢幕的長方形四個邊，都和外緣的四個邊平行。（舉例來說，手機下方的邊往上斜，螢幕下方的邊也要往上斜。）

 1 畫出草稿 /5 分鐘

輕輕地畫！

▶ 參考第 112 頁，畫出一個有角度的長方形。（圖 1）

▶ 在上面畫一條線，形成一個三角形。

▶ 在大長方形的左邊畫一個細瘦的長方形。

▶ 在大長方形的左下角輕輕畫一個三角形。

1

 2 調整形狀 /10 分鐘

▶ 擦掉上方的三角形。（圖 2）

▶ 輕輕畫出裡面的螢幕。參考第 113 頁畫出圖示的**基準圓**。

▶ 畫出圖示形狀。

▶ 輕輕畫出邊緣反光效果的基準線。

▶ 把手機的四個角修圓。

▶ 下方三角形也修圓，畫出手機邊和螢幕。

2

 3 加入光影 /10 分鐘

注意光源！

▶ 參考第 113 頁，在邊緣的細瘦長方形上畫陰影，
　避開打亮處。（圖3）

▶ 用一樣的色調為下方三角形畫陰影。

▶ 避開圖示，在手機前面畫上最深的陰影。（圖4）

 4 完成作品 /5 分鐘

▶ 把弄髒的地方擦乾淨。（圖5）

▶ 在螢幕畫上淡淡的陰影，以手指擦勻。

▶ 把暗處加深。

▶ 擦掉其他基準線。

哇！畫出來囉，來傳個訊息吧！

加碼挑戰：紙牌屋

看看四周，你會發現到處都是變形的長方形。以下的練習很有趣，可以幫你熟悉這種變形的長方形。

———✏———

1. 運用這堂課學到的技巧，畫出一個變形的長方形。（圖1）

2. 從上面兩個角開始，往下畫出兩條斜斜的平行線。（圖2）

3. 後方長方形的底線，要畫得比前方長方形高一點。

4. 為後方的長方形加上陰影，兩個長方形下面也要畫陰影。
（圖3）

5. 前後兩張紙牌的交接處，也就是光線最少的地方，陰影要畫得最深。

6. 簡單地在紙牌上畫出數字跟圖案。如果你更有野心，就畫出 J、Q、K 花牌吧。（圖4）

你可以在這頁盡情揮灑創意！

湯罐頭

我一直對安迪‧沃荷的畫作很著迷，當然還包括了他及他那些古怪朋友的故事。上個感恩節，沃荷突然出現在我腦海，當時我正要用金寶湯奶油蘑菇罐頭來做家常焗烤四季豆。你看過沃荷的經典之作《金寶湯罐頭》嗎？他畫了三十二個超逼真的湯罐頭，每一個都是金寶湯公司於一九六二年販售的罐頭，這個作品震撼了當時的藝術圈。你知道嗎，他也運用了小訣竅！開始畫之前，他將買來的湯罐頭投影在畫布上，先把它們描出來。他的畫作是很棒的視覺意象案例，現在在紐約現代藝術博物館展出，全世界知名。嘿！如果現代藝術博物館覺得湯罐頭很棒，對於我們的練習來說也很棒！

作畫地點

我看著感恩節拍的照片，在一間位於阿拉巴馬州費爾霍普的餐廳裡畫畫。

畫湯罐頭的工具

▶ 鉛筆
▶ 橡皮擦
▶ 圖畫紙
▶ 湯罐頭

今天要畫的湯罐頭

真是美味！

湯罐頭的形狀

解構湯罐頭

　　不需要我多說，你一定可以看出這個湯罐頭的基本幾何形狀。我看到一個長方形，還有一個被長方形的頂部線條**對分**（bisect）成一半的橢圓形。這個湯罐頭的草稿太好畫了，剩下的時間正好拿來處理畫商標時要運用的**透視法**和**輪廓線**。

快速畫的小祕訣

沿著湯罐頭描邊

畫完草稿後，再把它修飾得和照片更接近。利用真正的湯罐頭來畫底部和邊緣，這就是沃荷崇拜者會做的事！

▶ 沿著湯罐頭畫出底部的半圓形。（圖1）

▶ 畫出長方形後，再把它修成向內縮的**錐形**線條，你可以利用任何能描出直線的工具，像是書或紙，或是就利用湯罐頭邊緣吧！（圖2）

簡易的測量方法

▶ 使用鉛筆測量技巧，你會發現橢圓形的長度和湯罐頭的高度一樣。（圖3）

▶ 在長方形底邊畫上錐形線條的**引導點**，引導點與長方形原本的底角之間相隔約一枝鉛筆的寬度。（圖4）

重點提醒與下筆技巧

透視法：比例與配置的交互應用

這個素描最困難的是順著湯罐頭的弧度，把商標的字母畫得更逼真。看看湯罐頭的照片，你有發現離我們比較近的字母比較大、比較低，比較遠的字母則相反嗎？

想像一下公路或鐵軌，物體越往後，看起來越小。這是透視法很重要的部分。但因為湯罐頭是圓筒形，所以除了字母的**比例**以外，它們的**配置**也會跟著改變。比較近的字母會比較低、比較大。

> **注意！**
> 比起描出一模一樣的字母，利用透視法改變比例和配置，讓你能更快速畫出逼真的作品。

利用輪廓線找出字母的位置

畫字母前，先畫出弧形的引導線。

▶ 由下往上，在湯罐頭上輕輕畫出半圓形的輪廓線。參考第 28 頁，下方輪廓線的弧度和罐底的弧度接近，上方輪廓線的弧度和罐頭頂端的橢圓弧度接近。（圖5）

▶ 輕輕在線上畫出字母，越往兩邊就畫得越小、越高。（圖6）

 1 畫出草稿 / 5 分鐘

輕輕地畫！

▶ 畫一個長方形。（圖 1）

▶ 在長方形上方畫出對分的橢圓形，也就是罐頭頂部。

①

 2 調整形狀 / 5 分鐘

▶ 畫出湯罐頭底部的半圓形。（圖 2）

▶ 參考第 121 頁，在半圓形上標出引導點。

▶ 把兩個點和長方形上方兩個端點連起來，就成了錐形線條。（圖 3）

▶ 擦掉原本的長方形。（圖 4）

②

③

④

 3 修改形狀 /10 分鐘

▶ 參考第 121 頁，輕輕畫出輪廓線。底部比較彎，越靠頂部越平。（圖 5）

▶ 畫上字母。

▶ 在頂部後方畫上半圓形線條，表現出罐頂邊緣的凹縮處。（圖 6）

▶ 畫一個扁平的橢圓形拉環。（圖 7）

▶ 擦掉輪廓線。

 4 完成作品 /10 分鐘

注意光源！

▶ 在罐頭左邊加上陰影。（圖 8）

▶ 罐頂邊緣的凹縮處要畫最深的陰影。（圖 9）

▶ 在罐子後方畫出**投射陰影**，往左邊延伸。（圖 10）

▶ 用手指將陰影抹勻。

加碼挑戰：漫畫風湯罐頭

　　就像之前提過的，畫湯罐頭會讓我想起安迪・沃荷的超逼真畫作，所以我決定這個單元要加點樂子，反其道而行。丟掉寫實主義，讓我們來畫漫畫！把精確度、**相對位置**（relative placement）和基本形狀丟到窗外，畫得開心就好。

1. 依照小指長度標出兩個引導點，它們將是你的視覺**焦點**（focal point）。利用這兩個點畫出扁平的橢圓形。接著畫出湯罐頭的兩個邊，長度大約等於你的食指長度。從兩個引導點往下畫，角度盡可能大一點。畢竟誇張化是卡通和漫畫的關鍵。（圖 1）

2. 用半圓畫出底部，弧度要比頂部還大。（圖 2）

3. 在湯罐頭左上方畫出一個圓形。沿著圓形和橢圓形畫出鋸齒線，就像用開罐器打開一樣。（圖 3）

4. 加上輪廓線，在兩條線之間畫出字母。（圖 4）

5. 擦掉所有的引導點和引導線。如果你想把輪廓線當作商標的邊，那就保留它們。在離光源最遠的地方加上陰影，加深最暗的部分，然後擦抹均勻。（圖 5）

6. 畫一些濺出來的湯汁會更好玩！

你可以在這頁盡情揮灑創意！

手指

讓我來「指」導你們畫手指！我一定要教這個主題，畢竟身為一個畫畫老師，我總是要給很多「指」示。事實上，我的生活也受到許多指標所「指」引。總之，這堂課一如往常……隨手可得！為了替我的孩子舉辦泳池派對，我在紙盤上畫出手指狀的指標，然後剪下來，用來指引洗手間、毛巾放置處，甚至是停車位。上完這堂課，你將想出更多有趣又實際的用途。

作畫地點
我在廚房畫的。

畫手指的工具

▶ 鉛筆
▶ 橡皮擦
▶ 圖畫紙
▶ 膠囊咖啡
▶ 未拆封的茶包
▶ 湯匙

今天要畫的手指

你，沒錯，就是你，一定可以畫得超棒！

手指的形狀

解構手指

　　一想到要畫手，我的學生總是會嚇傻，但是一找出基本幾何形狀，緊張感便消失無蹤。握著的手掌是一個大圓形，手指是長方形和橢圓形。如果你畫出來的作品和照片不像，別擔心！地球上有七十億人，所以至少有一百四十億隻手，一千四百億根手指頭，一定能找到和你作品相像的手。

快速畫的小祕訣

用膠囊咖啡畫手掌
沿著膠囊咖啡頂端（比較寬的部分）畫出大圓。

茶包的外包裝用來測量及描邊
▶ 沿著茶包外包裝畫出需要的直線。
▶ 外包裝的短邊用來測量：
　▶ 食指的長方形和外包裝短邊一樣長。
　▶ 大拇指的長方形是外包裝短邊的三分之二。
　▶ 大拇指下方的指頭，是外包裝短邊的一半。

用湯匙畫橢圓形
可以利用彎曲的湯匙握把畫橢圓形。先畫半個橢圓，把紙轉過來，畫出另外一邊的橢圓。（圖1）

簡易的測量方法

如果你不打算運用上述的小祕訣，你可以參考各部分的**比例關係**：

▶ 圓形的掌心寬度和最上面的手指一樣長。
▶ 食指突出的部分（從大拇指尖到食指尖），長度只比大拇指短一點點。
▶ 彎起來的手指和大拇指加起來的高度，差不多和大拇指的長度一樣。
▶ 手掌最寬的地方，也就是彎起的手指旁邊，約為大拇指長度的四分之三。

重點提醒與下筆技巧

普遍的錯誤
我曾經和任職於夢工廠、皮克斯和迪士尼的藝術家朋友聊過手的形狀、手指和大拇指，我們都認為初學者最常犯的錯，就是在畫手指和大拇指的時候沒有將它們往上彎的頂端畫出來。（圖2）

手指頭的長度互相有關
先畫出與大拇指最近的彎曲手指，再畫出其他隻。離大拇指越遠、越往下，手指就畫得越小。

 1 畫出草稿 /5 分鐘

輕輕地畫！

▶ 用膠囊咖啡畫出圓形手掌。（圖 1）

▶ 畫出長方形食指，長度和圓形寬度一樣。

▶ 畫出長方形大拇指。

▶ 畫出三個橢圓形作為彎起來的手指。

①

 2 調整形狀 /10 分鐘

▶ 畫出食指的指節線條。（圖 2）

▶ 修飾手和食指的形狀（注意大拇指的後面）。（圖 3）

▶ 修飾大拇指和彎曲手指的形狀（注意大拇指頂部的弧度）。（圖 4）

▶ 擦掉多餘的草稿線。（圖 5）

▶ 修飾手的底部，擦掉原本的線。

▶ 增加輪廓線。（圖 6）

②

③

④

⑤

⑥

 3 加入光影 / 10 分鐘

注意光源！

▶ 輕輕畫出整隻手的陰影。（圖7）

▶ 遠離光源處要加深陰影，要畫得比照片上看起來的還深。

▶ 掌紋和指節要畫上最深的陰影。（圖8）

▶ 使用手指或紙筆輕輕抹勻陰影。

⑦

⑧

 4 完成作品 / 5 分鐘

▶ 用橡皮擦打亮。（圖9）

▶ 畫出大拇指的指甲，弧度和大拇指邊緣
一樣。

▶ 畫出更多的掌紋，擦掉弄髒的地方，加
深邊緣處。

很有趣吧？這就是用來指引的手！

⑨

加碼挑戰：按個讚

地球上最常使用、也是我最喜歡的表情符號，就是「按讚」。我喜歡這個小小的大拇指，畫起來很有趣！想要畫得像漫畫一點，不妨利用不同的形狀和尺寸來表現出各種效果，只要最後能讓人一眼認得出來就可以了。

1. 畫出一個圓形手掌。（圖1）

2. 這次不用長方形，因為所有的手指都是彎起來的，而且我們要畫得很有漫畫風格，所以就用四個疊在一起的橢圓形來替代。（圖2）

3. 畫上大拇指。留意大拇指背部的弧形，以及指腹突出的感覺。（圖3）

4. 增加手腕，擦掉多餘的線。（圖4）

5. 背光處加上陰影，按個讚！（圖5）

你可以在這頁盡情揮灑創意！

酒瓶

和朋友出去吃晚餐的時候，我經常會分心去畫桌上的酒瓶。我喜歡酒瓶簡單的外形和**陰影**，玻璃的每一塊反光既不同又相似，是很棒的挑戰。這堂課的靈感來自於我在加州酒鄉聖塔芭芭拉，一個夏日午後的野餐。（我最喜歡的其中一部電影《尋找新方向》就是在那裡拍的。如果你還沒看過這部電影，趕快去找來看！）

作畫地點
我在一間義大利餐廳畫的。

畫酒瓶的工具

▶ 鉛筆
▶ 橡皮擦
▶ 圖畫紙
▶ 信用卡
▶ 糖包
▶ 五十元硬幣
▶ 紙巾

今天要畫的酒瓶

打個酒嗝！

酒瓶的形狀

解構酒瓶

基本形狀　　　　　　　　　　　　　　反光

　　酒瓶主要的形狀一目瞭然：兩個長方形和一個圓形。我們可以更進一步。很多人在畫光和影的時候常常被難倒，但是，酒瓶上的反光輪廓其實就只是在玻璃上舞動的形狀而已。我畫了兩張圖，一張是酒瓶的基本外形，另一張則加上了反光及陰影的形狀。

快速畫的小祕訣

信用卡和硬幣

先沿著五十元硬幣畫圈。（圖1）
用信用卡遮住圓的一半，描出長方形的頂邊、底邊和側邊。
頂邊和底邊的寬度和圓形的直徑一樣。（圖2）
畫出長方形第四個邊。（圖3）

①

②

③

糖包

可以用糖包取代信用卡，就是那種餐廳裡常見的糖包。

簡易的測量方法

▶ 瓶頸的寬度大約是瓶身寬度的一半。
▶ 瓶身的高度是瓶頸高度的兩倍半。

重點提醒與下筆技巧

利用紙巾製作紙筆

這個親手製作的工具能幫助你柔和與**調和明暗**。

▶ 將紙巾對摺,將鉛筆的橡皮擦那一端包起來。(圖4)
▶ 或是將紙巾捲捻成鑿子狀。(圖5)
▶ 或是別用紙巾了,直接用手指就好。手指也很好用,不過如果你是在餐廳裡畫畫,我就不建議了,除非你想要連同義大利麵將石墨一起吃下肚。

紙筆技巧

紙筆就類似一種筆刷,它能讓作品沒有明顯的鉛筆線條,畫**明暗**時也很好用。你可以在紙邊練習這個技巧:

▶ 要在已經畫陰影的相鄰區域加上陰影,就將紙筆從陰影區抹向空白區,來回幾次。(圖6)
▶ 或是在紙邊畫一團陰影,再用紙筆來沾取這裡的鉛筆石墨。

享受畫明暗的樂趣吧!我在最後畫的酒瓶上(第139頁)隨興地調和明暗,讓酒瓶形狀看起來渾圓。

 1 畫出草稿 /5 分鐘

輕輕地畫！

▶ 畫出酒瓶的基本形狀：圓形、大長方形（瓶身）和小長方形（瓶頸）。（圖1）

▶ 加上線條作為瓶蓋底部和鋁箔包裝紙。

1

 2 調整形狀 /5 分鐘

▶ 擦掉多餘的線。（圖2）

▶ 增加三個長方形反光區域。

2

 3 加入光影 /15 分鐘

注意光源！

▶ 避開反光區，將整個瓶身輕輕地上兩次陰影。（圖 3）

▶ 輕輕地上第三次陰影，這次要包括鋁箔包裝紙上的反光部分。（圖 4）

▶ 用紙筆或手指在瓶身下方抹出影子。（圖 5）

▶ 在瓶子邊緣、底部和瓶蓋下方加深陰影，並將瓶口加寬。

③

④

⑤

 4 完成作品 /5 分鐘

▶ 輕輕地用紙筆或手指在反光的地方上陰影。
（圖 6）

▶ 擦出最亮的地方。（圖 7）

▶ 修圓邊角，把邊緣畫得更深。

⑥

⑦

加碼挑戰：酒杯

　　既然已經畫了酒瓶，我們再畫出酒杯吧！我們會使用到和酒瓶一樣的基本幾何形狀。畫輕一點，因為之後要把多餘的線擦掉。

1. 在紙中央畫圓，你可以利用五十元硬幣來描。（圖1）

2. 畫一個寬度和圓形直徑一樣的長方形，將圓形框住。你可以運用我們在第136頁提示的信用卡小祕訣畫出這個長方形。（圖2）

3. 畫出長方形杯腳。不要畫到底，保留一點空間畫杯子的底座。（圖3）

4. 從長方形下方的兩個角，各畫一條斜線連到杯腳。

5. 在長方形頂部和圓形上方畫出扁扁的橢圓形。（圖4）

6. 擦掉多餘的線條。（圖5）

7. 在紙上畫出光源，在光線照不到的所有地方都加上陰影，包括杯子內部。可以使用紙筆讓陰影更柔和。（圖6）

8. 在杯子底部加上小陰影，往背光處延伸，製造出杯子放在平面上的效果。再次加深最暗的地方，特別是杯緣，然後繼續上明暗，擦出**打亮處**，就可以啜一小口酒了！（圖7）

你可以在這頁盡情揮灑創意！

樹蛙

某天早晨我在廚房窗外發現一個小夥伴，就像這張照片裡的傢伙一樣。牠是我很喜歡的翠綠色，而且比我的大拇指還小。為了趕快拿 iPhone 把牠拍下來，我的咖啡都灑出來了，但是很值得！我每天至少會拍一樣東西，以後想畫時就能找出來看。青蛙、雲、傾斜的信箱，點子到處都有，只要你保持每天畫畫三十分鐘的習慣。

這堂課我要特別感謝藝術家朋友羅德‧桑頓（Rod Thornton），他是我的好友，也是我的啟發者。他不只是花時間協助我完成這本書，也慷慨地答應擔任客座藝術家，協助我完成這堂很棒的課。

作畫地點
我朋友羅德和我在他家的廚房畫的。

畫樹蛙的工具

▶ 鉛筆
▶ 橡皮擦
▶ 圖畫紙
▶ 五十元硬幣
▶ 五元硬幣
▶ 正方形磁鐵

今天要畫的樹蛙

在這幅畫中，形狀的**配置**就是一切！

樹蛙的形狀

解構樹蛙

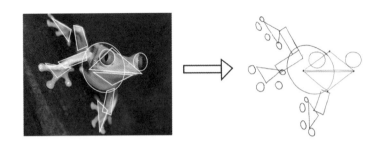

　　嘓嘓！看起來很複雜對吧？但是我可以保證，你一定能在三十分鐘內征服這隻可愛的小動物，讓牠躍然於紙上。首先，我們要把青蛙解構成基本幾何形狀。牠是由三角形、圓形、長方形和橢圓形組成。這些形狀又多又小，才導致牠看起來很難畫。但只要分成兩階段來進行，就會變得簡單許多。

快速畫的小祕訣

決定基本形狀的位置

我在畫比較複雜的圖案時，通常會先標出記號，決定基本形狀的位置。我將這些記號稱為**定位點**（anchor dot）。我也會透過這些定位點或較早畫好的形狀，來堆疊出其他形狀的位置。

頭的形狀

1. 紙上畫一個中心點，這就是主要的定位點。（圖1）

2. 在點旁邊放一個五十元硬幣，然後在硬幣周圍標出另外三個點。左右兩邊的點與硬幣之間的距離，要比上下兩端的點遠一些。

3. 移開硬幣，將這些點連成兩個三角形，這就是青蛙的頭。（圖2）

4. 沿著五元硬幣描出左邊眼睛，它和頂端的三角形交錯，位在兩個定位點之間。（圖3）

5. 再沿著硬幣畫出右邊眼睛，它在三角形的外面。

後腿和前腿

1. 有沒有看出青蛙的後腿和前腿幾乎形成直角？隨便拿一個有直角的東西，例如方形磁鐵，在眼睛左邊、定位點上方，沿著它畫。（圖4）

2. 移開磁鐵，先畫出長方形後腿，緊連著它的下方再畫另一個長方形的前腿。（圖5）

前腿、足部和腳趾

注意相對位置：（圖6）

▶ 另一隻前腿的長方形在下方三角形的底部定位點下面。

▶ 足部的三角形緊連著長方形。

▶ 兩個腳趾圓圈和足部三角形的兩個角相連。

簡易的測量方法

▶ 如果你使用五十元硬幣定位出青蛙的嘴巴，橢圓形身體的直徑是硬幣的兩倍。（也就是說，青蛙的身體是嘴巴的兩倍大。）

▶ 青蛙的眼睛是嘴巴的三分之一。

▶ 如果你使用五十元硬幣來定位，腿部的長方形就和錢幣直徑一樣長。

▶ 足部和腿一樣長，也就是和硬幣直徑一樣。

 1 畫出草稿 /5 分鐘

前 **輕輕地畫！**

▶ 參考前面所教的技巧，畫出兩個三角形作為青蛙的嘴巴。（圖 1）

▶ 畫出兩個圓形眼睛。

▶ 輕輕畫出橢圓形的身體，它有一點角度，和三角形交疊（注意：左邊眼睛在橢圓形裡面）。

（圖 2）

 2 畫出四肢 /5 分鐘

▶ 參考前面所教的技巧，畫出三個長方形
作為腿部。（圖 3）

▶ 畫出三個三角形作為足部。

▶ 每個足部畫出四個小圓形腳趾。

 3 調整形狀 / 10 分鐘

▶ 將腳趾和足部連起來。（圖 4）

▶ 擦掉腿部、足部、眼睛和嘴巴內部多餘的線和點。（圖 5）

▶ 腿和嘴巴畫成弧形。（圖 6）

▶ 將右邊的眼睛和頭頂連起來，讓頭部的三角形線條更柔和。

▶ 在左側眼睛裡畫出一個菱形。（圖 7）

▶ 以半圓形線條區隔出右眼，再為右眼畫上瞳孔。

▶ 修飾眼睛裡面、後腿和下巴的線條。

(4)

(5)

(6)

(7)

 4 加入光影 / 10 分鐘

注意光源！

▶ 畫出你看到的陰影形狀，並為它們上色。（圖 8）

▶ 加深最暗的地方，以及青蛙的外圍線條。（圖 9）

▶ 把青蛙放在樹幹上！在牠的身體和腳趾下方畫出
 影子。（圖 10）

(8)

(9)

(10)

加碼挑戰：找出更多基本形狀

　　當我們在速寫時，通常沒有時間畫得完美。事實上，我熱愛不完美、充滿個人風格的作品！我們的樹蛙很棒，但是如果你有更多時間，可以讓牠變得更逼真。怎麼做呢？答案是運用一樣的技巧，但這次把焦距拉近，找出青蛙的細微形狀。

1. 看到了嗎？整個頭頂的形狀是：眼皮上方有一個半圓形的凸起，在它旁邊有另一個凸起，然後是凹陷，再一個凸起？外側眼睛的上方也有一層眼皮。將這些細節畫上去吧！（圖1）
關於青蛙的有趣知識：青蛙的眼皮是由下往上眨的喔！

2. 你可以把青蛙畫得更像爬蟲類，只要加強嘴巴的線條，再加上鼻孔。

▶ 畫上V形形狀，一個畫在嘴唇相接的外圍邊緣線上，另一個則畫在嘴巴線條上，作為嘴唇。在嘴唇左上方加上鼻孔。（圖2）

▶ 修飾嘴巴的線條，讓它變成平滑的弧線。

3. 如果有更多時間，我們可以再加上不同層次的陰影，讓下唇更明顯。記得擦掉一開始的三角形草稿。（圖3）

4. 看到兩個眼睛下方陰影內的皮膚質感嗎？看起來有點像是C，把它畫出來能讓青蛙看起來更真實。也為青蛙畫上瞳孔。（圖4）

看著青蛙的照片越久，會發現更多形狀、陰影和質感。雖然我們的目標是追求愉快而不是完美，但是只要增加一些小細節就會看到大變化。

更多細節！

你可以在這頁盡情揮灑創意！

骰子

這張照片將我帶回到在拉斯維加斯那個值得紀念的跨年夜。那天我跟著朋友強納森一起去賭，他賭什麼我就跟著賭。我很幸運，他比我聰明多了，讓我贏回了旅館錢！骰子顯然是個立方體，是非常重要、值得你學習的形狀。我很喜歡立方體，所以到處都畫。它最難的不是基本形狀，而是**透視法**技巧，好讓它們看起來非常立體，隨時可以在賭桌上扔擲出去。

📍 作畫地點
我在旅館房間畫的。

畫骰子的工具

▶ 鉛筆
▶ 橡皮擦
▶ 圖畫紙
▶ 旅館房卡
▶ 旅館的便條紙
▶ 衛生紙

今天要畫的骰子

我敢打賭畫骰子就和擲骰子一樣好玩，而且會是件你更有把握的事！

骰子的形狀

解構骰子

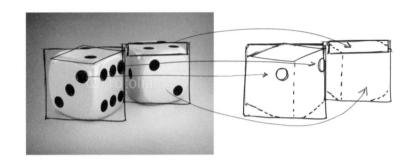

　　看到了嗎，每個骰子都是一個大正方形。現在，找出正方形裡面的形狀：在較小的骰子頂部是一個細細的長方形，較大骰子的頂部是菱形。我們會加上很多平行線以增加**立體感**。骰子上的點數是圓形的，但是當它們在空間後方就會變成橢圓形。

快速畫的小祕訣

從三角形變成正方形

1. 隨便拿一張紙，在角落摺出一個三角形。
（圖 1）

2. 接著撕下三角形以外的部分，再把紙打開。
（圖 2 和圖 3）

或是用房卡畫正方形
使用旅館房卡畫正方形的三個邊，然後用房卡短邊測量，上下底線要和它的長度一樣，最後畫出第四邊。（圖 4）

用點畫出菱形
在正方形畫出四個點，就是上方的菱形。（圖 5）

簡易的測量方法

在骰子前面畫一條線，看起來像是把骰子分一半，事實上是畫在骰子高度約三分之二的地方（可以用第11頁的鉛筆測量技巧試試）。（圖6）

重點提醒與下筆技巧

骰子點數

在靠近你的地方，骰子點數就像原本的圓形，越往後面它們就會變得越小越平。將原本的圓形變成扁平的橢圓，會讓骰子更有立體感。

骰子上方的點數是平的橢圓形。最前面則是圓形。（圖7）

在六點那一面，把最靠近的點數畫成圓形，最遠的畫成橢圓形，中間的點數形狀則介於兩者之間。記住：我們不追求完美，而是追求印象深刻。

在白色背景畫出白色

明亮背景中的白色物體並不好畫，可以試試看：

1. 輕輕畫上點或線，去界定每一個骰子的邊緣。雖然這些線最後會擦掉（其餘的線也是），但是有助於確認各形狀的位置和上**明暗**。

2. 背景是灰色時，骰子就會比較明顯。為背景上**陰影**，能讓你的骰子比較有「完成感」。

 1 畫出草稿 /10 分鐘

輕輕地畫！

▶ 畫出兩個正方形。（圖 1）

▶ 在大正方形頂部畫菱形，在小正方形頂部畫細瘦的長方形。（圖 2）

▶ 用虛線畫出骰子的邊緣。（圖 3）

▶ 擦掉多餘的線。（圖 4）

 2 畫出點數 /5 分鐘

▶ 在骰子頂端畫上橢圓形的點數。（圖 5）

▶ 靠近前方的點數畫成圓形。

▶ 側面最遠的點數畫成扁平的橢圓形。

▶ 參考第 153 頁，畫出點數六的那一面。

 3 加入光影 /10 分鐘

注意光源！

▶ 在小骰子左邊和兩顆骰子底下畫出最深的陰影。（圖6）

▶ 在骰子頂部、頂部邊緣，以及中央邊緣線加上陰影。（圖7）

▶ 用橡皮擦打亮。（圖8）

▶ 邊緣要畫得更深，背景也加上陰影。你可以隨意畫上不同的背景陰影，事實上，有五萬道陰影供你選擇！（圖9）

 4 完成作品 /5 分鐘

▶ 將骰子的角修圓。（圖10）

▶ 用手指或衛生紙調和明暗，看起來會更閃亮。

▶ 把骰子的點數畫得更黑。

加碼挑戰：塊塊相連到天邊

　　當我要畫出幻想的東西時，會使用立方體作為構築的方塊，以表現出空間深度。大樓、樹、甚至是人，都可以用方塊來畫。我們剛才利用基本幾何形狀的技巧，快速畫完了骰子，現在試著用下列技巧畫立方體：

1. 在紙上的直線距離標出兩個點。（圖1）

2. 把手指放在兩個點之間，標出上下兩個點。（圖2）

3. 連接四個點，畫出**前縮透視**（foreshortening，也就是被壓扁的）正方形。（圖3）

4. 從每個點往下畫出三條垂直線，最中間那條線最長。（圖4）

5. 畫出底部的斜線，角度和頂部的邊一樣。（圖5）

6. 在骰子上的背光處畫陰影，再畫出骰子底部延伸的影子，線條的方向要和立方體右邊底線的角度一致。（圖6）

畫畫可以喚醒我們內在快樂的小孩！讓我們享受用方塊塗鴉、熱身的樂趣，或是把它當成複雜畫作的基礎。

你可以在這頁盡情揮灑創意！

果汁機

我喜歡做冰沙，但我總是同時在思考藝術。所以，當我洗好一堆胡蘿蔔，準備用我那令人震驚、渦輪增壓、每分鐘百萬轉速並以核融合為動力的果汁機時，猜我想到了什麼？你答對了！果汁機看起來很難畫，但是只要解構成基本幾何形狀，就會變得很簡單。我經常在想，在設計我們生活的世界時，繪畫扮演了多重要的角色。這款果汁機就是功能性設計的完美典範。我把果汁機看作一個珍貴的「廚房雕塑」，對於設計出它的那些創意人感到佩服。

作畫地點

我在廚房裡，坐在果汁機旁邊。

畫果汁機的工具

▶ 鉛筆
▶ 橡皮擦
▶ 圖畫紙
▶ 膠囊咖啡
▶ 燕麥片盒

今天要畫的果汁機

你絕對可以在三十分鐘內畫出果汁機！

果汁機的形狀

解構果汁機

　　我用**基準圓**來幫助我快速找出組成果汁機的基本幾何形狀。事實上，我在草稿裡畫了很多圓形，然後把它們都擦了。你可能發現到了，我將果汁機的蓋子畫成菱形。當你從正上方看它，它就是一個正方形。但是當你透過有點傾斜的角度並從遠處看，它在視覺上就變成菱形了。

快速畫的小祕訣

我正在考慮將膠囊咖啡作為一種全新的、全能的繪畫工具來推銷！我用它畫出了整台果汁機，並且在畫畫時喝它來提神。這本書的主旨就是利用手邊的工具，把物品的形狀畫出來。

用膠囊咖啡畫果汁機頂部

用基準圓和**引導線**，畫出菱形的果汁機上蓋。

1. 在畫紙頂端，輕輕地沿著麥片盒子的邊緣畫出一段引導線。（圖1）

2. 沿著膠囊咖啡比較小的底部，在引導線上輕輕地畫出兩個交疊的圓。

3. 在圓形的交會處，以及兩個圓形外側半圓處畫上**引導點**。（圖2）

4. 把點連起來，這個菱形就是果汁機的上蓋。（圖3）

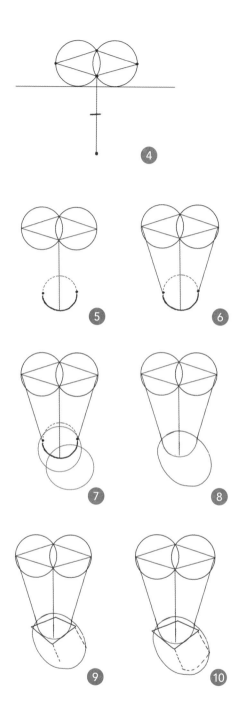

用膠囊咖啡（燕麥片盒）畫果汁杯

由上往下畫的果汁杯中央垂直線，是這幅畫中最重要的線條！

1. 從菱形底部的引導點向下測量兩個膠囊咖啡（比較大的那邊）的寬度，畫上一個點。在兩個點之間畫一條垂直線，可以用菱形上的黑點當作畫線的引導。（圖4）

2. 沿著膠囊咖啡的底部，畫出果汁杯底部的基準圓。

在半圓處標出兩個引導點，然後加深圓的下半部。（圖5）

3. 把果汁杯基準圓兩側的點，和菱形兩端相連。（圖6）

用膠囊咖啡畫橢圓形底座

▶ 將膠囊咖啡大的那一面朝下，放在果汁杯底部的圓點之間，輕輕描線。（圖7）

▶ 將膠囊咖啡往右下移，再描一次。

▶ 加深兩個圓的邊緣，就成了果汁機底座的斜橢圓形。（圖8）

重點提醒與下筆技巧

在橢圓形上標出面板的位置。從果汁杯底部的菱形尖端輕輕畫虛線，但不要畫到底。（圖9）畫出面板的底部（圖10）。將基座的其他部分畫出來。

 1 畫出草稿 /10 分鐘

輕輕地畫！

▶ 畫出果汁機頂部的菱形。（圖 1）

▶ 畫出果汁杯。（圖 2）

▶ 畫出橢圓形底座。（圖 3）

① ② ③

 2 調整形狀 /10 分鐘

▶ 擦掉蓋子的引導線和基準圓。（圖 4）

▶ 增加蓋子的底部邊緣線，要延伸到果汁杯外面。

▶ 畫出果汁杯底部的菱形。（圖 5）

▶ 畫出面板形狀。（圖 6）

▶ 增加面板基座和兩個腳，修飾一下邊緣線條。（圖 7）

▶ 擦掉不屬於果汁機的線。（圖 8）

④ ⑤

⑥ ⑦

⑧

 3 加入光影 /5 分鐘

注意光源！

▶ 加深或畫出果汁機有陰影的部分（圖9）：

　　▶蓋子和蓋子的邊。

　　▶中間的刀片。

　　▶果汁杯底部中間部分。

　　▶基座的表面。

　　▶果汁機的腳。

▶ 畫出背光處的陰影。

▶ 擦出反光處。（圖10）

 4 完成作品 /5 分鐘

▶ 畫出把手，加上陰影，不用畫得很完美。 （圖11）

▶ 簡單畫出面板上的按鈕，要有點斜度。

▶ 在果汁機中間下方、偏左的地方，以及基座腳的下
　 方畫上影子，好讓果汁機看起來穩穩地放在平面
　 上。 （圖12）

▶ 擦掉多餘的線，開始做冰沙囉！

加碼挑戰：瘋狂果汁機

　　好吧，我承認這堂課的步調很緊湊，所以在這個單元我們就玩得開心吧！我們要畫出數不清的果汁機形狀，在過程中練習製造視覺深度和距離。慢慢畫，利用畫出重複圖案而漸漸放鬆。

1. 在紙上畫出一個框。（圖 1）

2. 在框框三分之一高度的地方，畫出一排大小一樣的三個菱形。（圖 2）

3. 從每個菱形的前方底角畫出一條中心線。接著再畫出兩條往下漸漸靠近、呈錐形的邊線，直到框底。（圖 3）

4. 在上方畫出一排比較小的菱形。（圖 4）

5. 畫出它們的中心線和錐形線條，但是不要畫到前排上。

6. 繼續畫。每個後排的菱形都畫在前排的菱形之間，變得更小，更簡略，數量更多。（圖 5）

7. 確定光源，並添加明暗。（圖 6）

8. 把重疊處和邊緣畫得更深，能使圖案變得生動。

你可以在這頁盡情揮灑創意！

泰迪熊

泰迪熊可能是代表可愛、擁抱和幸福最普遍的象徵。我很喜歡畫它們！我幾乎在每一本書、所有的電視節目和我的 YouTube 頻道上都畫過泰迪熊。試著畫一些，看看你會多快陷入泰迪熊狂熱！

作畫地點

當時我在德州休士頓的漫畫大會，這是國際性的漫畫盛典！

畫泰迪熊的工具

▶ 鉛筆
▶ 橡皮擦
▶ 圖畫紙
▶ 杯子
▶ 五元硬幣
▶ 十元硬幣

今天要畫的泰迪熊

哇嗚！

泰迪熊的形狀

解構泰迪熊

　　轉一轉你畫畫的那隻手，放鬆手腕！這個圓滾滾的柔軟泰迪熊有很多圓形，我看出了
八個：頭、身體、腳、手和耳朵。嘴巴和鼻子則是橢圓形的。

快速畫的小祕訣

大圓圈，小圓圈
沿著任何直徑約 5 公分的物體來畫泰迪熊的身體。我用紙杯
的底部來畫，你也可以用杯子、汽水罐甚至是膠囊咖啡。（圖
1）
泰迪熊的頭部和身體**重疊**，只比身體略小。如果你找不到一
個稍微小一些的圓形來描，就用你畫身體的物品描出**基準
圓**，然後在它裡頭畫個較小的圓。（圖 2）

用硬幣來畫
沿著十元硬幣畫腳的圓，五元硬幣則用來畫耳朵和手。

簡易的測量方法

▶ 腳的圓圈有一點點重疊在身體的大圓上，其餘大部分都在
　泰迪熊的身體下方和兩側。
▶ 兩個腳圓圈的距離，和嘴鼻處的橢圓形一樣寬。
▶ 手圓圈在腳圓圈正上方。
▶ 腳圓圈的大小約為頭圓圈的一半。

3

重點提醒與下筆技巧

關於上明暗

在重疊處的角落和縫隙畫出**陰影**，可以讓這個柔軟的夥伴看起來更立體。以下是必須加強的關鍵：（圖3）

4

▶ 耳朵和頭之間。

▶ 鼻子下方。

▶ 頭和身體之間。

▶ 手臂和身體之間。

▶ 腿和身體的交接處。

▶ 左腳和左腿之間。

▶ 腳的肉墊周圍。

▶ 腳和身體與平面的交接處。

讓身體看起來毛茸茸

用隨機的線條畫出泰迪熊身體輪廓上的毛，將一些毛團畫得比其他毛團大，甚至畫向不同的方向。（圖4）

要避免過於僵硬或太規則，不然泰迪熊可能看起來像是被雷擊，（圖5）或是從仙人掌中長出來。（圖6）藝術家們把這個技巧稱為**有計畫的隨意**或是**有組織的混亂**（organized chaos）。

5

6

 1 畫出草稿 /5 分鐘

輕輕地畫！

▶ 參考前面的技巧，畫身體和頭的圓圈，再加上腳。（圖1）

▶ 畫出耳朵和手。（圖2）

▶ 畫出橢圓形的鼻子和嘴。（圖3）

 2 調整形狀 /10 分鐘

▶ 畫手臂和肩膀。（圖4）

▶ 將腳畫得朝外側傾斜，修飾腳的圓圈。（圖5）

▶ 增加作為腿部的半圓線條。（圖6）

▶ 擦掉原始的草稿，畫上眼睛。（圖7）

 3 加入光影 /5 分鐘

注意光源！

▶ 在背光處加上**明暗**。（圖 8）

▶ 加深最暗的部分，畫出平面上的**投射陰影**。（圖 9）

⑧

⑨

 4 完成作品 /10 分鐘

▶ 加深鼻子顏色，留下兩個白白的**打亮點**。（圖 10）

▶ 擦出眼睛的打亮點。

▶ 畫出嘴巴。

▶ 畫出身體四周和重疊處的毛。（圖 11）

▶ 加上額外的明暗，再用手指抹勻。

⑩

⑪

加碼挑戰：獨角熊

1980 年代我在公共電視台主持的兒童系列節目《指揮官馬克的祕密城市》中，最受歡迎的角色之一就是我的「獨角熊」，一個泰迪熊和獨角獸的奇幻組合。經過這麼多年，我在世界各地的漫畫展會上販售有著自己親筆簽名的版畫時，最暢銷的作品仍然是獨角熊。這個有趣的角色也是我最常被委託畫出的鉛筆素描角色。為你自己省下三百美元，現在就自己畫出這個小傢伙！

1. 畫出熊的圓形身體，再畫上小一點的頭。（圖 1）

2. 加上耳朵、腿和手部的圓圈。 （圖 2）

▶ 腿和頭的直徑一樣長。

▶ 請參考圖片畫出手的圓圈位置，這會幫助你讓兩隻手臂的長度維持一致。

3. 畫手臂和臉，用波動的線條畫角，它的長度差不多就是從頭頂到身體的長度。擦掉多餘的線條。（圖 3）

4. 在背光處上陰影，加深照不到光線和重疊的部分，例如下巴、肚子下方。在腳下畫出投射陰影。（圖 4）

5. 畫出身體的毛，增加明暗，再把明暗抹勻。（圖 5）

你可以在這頁盡情揮灑創意！

雜貨店紙袋

畫雜貨店紙袋這類日常用品和畫理想的傳統靜物沒什麼兩樣，都很讓人滿意，也很具藝術性。雜貨店紙袋的摺痕和**陰影**真棒！觀察你的四周，不要只看到枕頭、水龍頭或貓，而是注意它們的形狀和陰影。不需要花俏的工作室或海景，偉大的主題無處不在。

非常感謝我的藝術家朋友羅賽爾·羅德里蓋茲（Rosel Rodriguez）參與這堂課。

我喜歡他標示出陰影位置的畫法！（欣賞他的作品：www.freelanced.com/roselrodriguez）

📍 作畫地點

我在廚房裡，原本打算整理買回來的東西。

畫雜貨店紙袋的工具

▶ 鉛筆
▶ 橡皮擦
▶ 圖畫紙
▶ 信用卡
▶ 你的小指

今天要畫的雜貨店紙袋

再利用、回收、重複畫！

雜貨店紙袋的形狀

解構雜貨店紙袋

解構後的紙袋看起來有點像一個獨耳機器人。再看一會兒，你會看出紙袋的基本箱形和三角形。雜貨店紙袋實際上是一個**長方體**（cuboid）。我先畫出長方體的箱子，然後在箱子旁邊畫三角形，接著以**透視法**稍微修改一下形狀，最後畫出陰影來表現摺痕和深度。注意，這堂課會一直擦來擦去！

你也可以試著自己畫，不使用小祕訣，你會驚訝地發現自己畫得真棒！

快速畫的小祕訣

使用信用卡描邊

▶ 沿著信用卡的短邊描出長方體的一側，再描出信用卡的上下長邊，長度只要描到一半就好。（圖1）

▶ 頂部和底部的線比信用卡的短邊稍短，大約相差一個小指頭的寬度。畫出引導點來幫助測量。（圖2）

▶ 把點連起來，矩形完成了。（圖3）

▶ 畫出引導點，用來決定後面矩形的位置。引導點距離矩形的底線一個小指寬，和右邊的直線也距離一個小指寬。（圖4）

- ▶ 用信用卡來畫出大小一樣的第二個矩形。將引導點作為第二個矩形的左下角。（圖5）
- ▶ 用信用卡畫上直線，將各個角連起來，畫出長方體。用虛線標出隱藏的線，待會再擦掉。（圖6）

三角形的位置

- ▶ 要找出三角形的位置，就在長方體頂部兩側邊緣線的中間畫上定位點。（圖7）
- ▶ 如圖所示，在右側矩形的垂直邊緣線上大約一半的地方，再各畫上一個點。
- ▶ 將這些定位點作為引導點，沿著信用卡的短邊畫出大三角形的第一個邊。（圖8）
- ▶ 完成大三角形。（圖9）
- ▶ 緊鄰三角形，畫一個倒立的小三角形，另一邊也畫一個。（圖10）

簡易的測量方法

相對位置是繪畫的關鍵！
- ▶ 袋子頂部摺疊的兩個小三角形，位置差不多落在頂部長方形的邊緣線中間。
- ▶ 雜貨店紙袋兩側的寬度大約和正面的寬度一樣長。
- ▶ 小倒三角形和小指的寬度一樣。
- ▶ 使用鉛筆測量技巧，可以很方便地找出三角形和陰影的位置。

重點提醒與下筆技巧

在立體感的紙袋上畫出陰影位置

在這堂課中，我會先描出顯眼的陰影基本形狀，定位出要加明暗的地方。這是我看到的陰影部分。除了一個例外，其他全都是三角形！（圖11）
當你稍後在第二步「調整形狀」擦掉多餘的線時，這幅畫會神奇地改變！
我喜歡過程中發生的驚喜！

 1 畫出草稿 /10 分鐘

輕輕地畫！

▶ 畫出長方體。（圖 1）

▶ 擦掉多餘的線條。

▶ 在旁邊畫出大三角形。

▶ 為捲起的袋子頂部畫出兩個小的倒三角形。

 2 調整形狀 /5 分鐘

▶ 連接小三角的頂部和底部。（圖 2）

▶ 擦除多餘的線。（圖 3 和圖 4）

▶ 如圖所示，加上兩條線條，修正透視角度和形狀。（圖 5）

▶ 擦掉多餘的線，如果有需要的話也可以修飾一下線條（我讓袋子捲起部分的底部線條稍微再傾斜了一點）。（圖 6）

 3 加入光影 /10 分鐘

注意光源！

▶ 用基本幾何形狀標出大塊的陰影區。（圖7）

▶ 將最淺的區域（捲起的紙袋頂部、大三角形的邊緣）保留為白色，
其他地方都畫出陰影。（圖8）

▶ 全部都加上陰影，最暗的地方要再畫得更深。（圖9）

⑦　　　　　　　⑧　　　　　　　⑨

 4 完成作品 /5 分鐘

▶ 擦掉弄髒的地方。（圖10）

▶ 增加頂端摺疊部分的厚度。

▶ 增加**投射**陰影讓袋子更立體。

⑩

加碼挑戰：疊方塊

　　畫立方體和長方體是非常有趣的事情，讓我們繼續練習。這次使用不同的立方體繪畫技巧，來畫出立方體金字塔。

1. 畫出距離約 2.5 或 5 公分的兩個點。在兩個點中間，再畫兩個點。（圖 1）

2. 連接點形成一個壓扁的菱形，這又稱作**前縮透視**方形。（圖 2）

3. 從三個比較低的點向下畫直線，中間的線最長。（圖 3）

4. 畫出立方體的兩條底邊，角度要和上面的邊一樣。

5. 按照已經畫好的線條的方向，包括第一個立方體底部後方看不見的線條，畫出下一層立方體的頂部。（圖 4）

6. 完成新的立方體頂部。（圖 5）

7. 為新畫好的立方體畫垂直線。記住：兩條位於中間的線（每個新的立方體各一條）要畫得最長。（圖 6）

8. 在背光處加上陰影。加深最暗的部分，特別是立方體**重疊**的地方。畫上投射陰影。看到投射陰影如何映在地面和下方立方體的頂部了嗎？（圖 7）

你可以在這頁盡情揮灑創意！

婚禮蛋糕

我已經在公共電視台節目、YouTube 頻道及我的書裡教了世界各地數以百萬的學生長達四十年了。我大概畫過一萬個蛋糕了！蛋糕是非常有趣的繪畫練習對象，它們有數不清的模樣。我上網搜尋婚禮蛋糕的照片，最後花了整整半個小時沉浸在數百張精彩的照片中。我不能繼續沉迷了，有太多又酷、又驚人、又瘋狂，而且也很有創意的蛋糕。你有什麼好玩的點子呢？立刻畫下來！

作畫地點

我在廚房裡畫蛋糕。

畫婚禮蛋糕的工具

- ▶ 鉛筆
- ▶ 橡皮擦
- ▶ 圖畫紙
- ▶ 紙鈔或大拇指

今天要畫的婚禮蛋糕

來畫蛋糕吧！

婚禮蛋糕的形狀

解構婚禮蛋糕

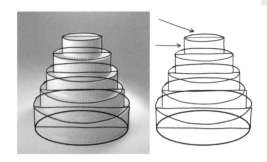

　　我在這個婚禮蛋糕看到的基本幾何形狀，是堆疊而重複的橢圓形和長方形，很簡單吧？婚禮蛋糕（還有一般的蛋糕）都是用來練習在圓柱體上畫出**調和明暗**的絕佳對象。

快速畫的小祕訣

用紙鈔畫出最上層

從上（最小的長方形）往下畫。

▶ 沿著紙鈔的短邊畫出頂部和旁邊的線作為第一個長方形。如果手邊沒有紙鈔，可以根據大拇指的長度來畫。（圖1）

▶ 每一個長方形（蛋糕層）越往下就畫得越寬。在畫之前，先畫出底部外側的引導點，標示出寬度。（圖2）

重點提醒與下筆技巧

橢圓形！

▶ 畫出五個堆疊的矩形後，在每個矩形的頂部和底部畫出一個細長的橢圓形。（也就是說有六個橢圓！）運用右上圖的引導點畫出橢圓形的頂部曲線，然後將紙張翻轉，再畫出橢圓的底部曲線。大多數人發現朝遠離自己的方向畫出的曲線，比畫向自己的還要來得更自然。（圖3）如果你想直接畫也無妨！

▶ 底部的橢圓形與最下方矩形的底部一樣寬，也就是底部的兩個橢圓是相同的大小。

明暗的細節

這個蛋糕的表面非常光滑。利用買來的或自己做的紙筆，調和每層的**明暗**。（圖4）

仔細看照片，看得出一些蛋糕層的頂部有一部分在光線內、有一部分在**陰影**內嗎？不同於蛋糕側邊，光線會照射在各層頂部的不同地方。將這些地方留白，使畫作更逼真。（圖5）

向後退的珠子

▶ 每層底部的珠子間距在中間會看起來比較寬，越往兩旁延伸就會逐漸變窄、變得更接近。這是一種名為「**變形**」的超酷視覺效果，製造出蛋糕中央離我們更近、兩邊距離更遠的錯覺。（圖6）

▶ 每一層蛋糕側邊有三排等距、交錯排列的珠子，形成對角的斜紋。（圖7）越往蛋糕後方延伸，這些珠珠就越不清楚，彼此也越接近。以下是小技巧：

　▶ 你不必畫所有的珠子，只要畫出部分就有視覺暗示效果。（圖8）

　▶ 加上陰影和打亮，讓珠子更突出。（圖9）

 1 畫出草稿 /10 分鐘

輕輕地畫！

▶ 參考第 184 頁，畫出五個疊起來的長方形。（圖 1）
▶ 在長方形的頂部和底部畫橢圓形。

 2 調整形狀 /5 分鐘

▶ 擦掉所有不需要的線。（圖 2）
▶ 修飾一下形狀。

 3 加入光影 /10 分鐘

注意光源！

▶ 背光處加上陰影，包含每一層頂部上的陰影。（圖 3）

▶ 離光源最遠的地方要再加深陰影。加上小小的**投射陰影**。（圖 4）

▶ 用紙筆或手指將陰影抹勻。（圖 5）

▶ 在每層底部畫出緞帶的曲線。（圖 6）

③　④　⑤　⑥

 4 完成作品 /5 分鐘

▶ 參考第 185 頁，沿著每層蛋糕底部畫上珠珠。（圖 7）

▶ 在蛋糕側邊畫上裝飾珠珠和陰影。用橡皮擦打亮。（圖 8）

⑦

⑧

加碼挑戰：一片蛋糕

我們花了半小時畫出一整個蛋糕，現在讓我們來享受一片蛋糕吧！運用之前學到的打草稿和上明暗技巧，我們就能畫出另一個被切出一片的蛋糕。

1. 沿著紙鈔輕輕畫出長方形，高度大約 5 公分。在頂部的長方形上畫出橢圓形。（圖 1）

2. 在矩形底部外側畫上引導點，畫出第二個橢圓形，作為盤子。

3. 將長方形底部的直線變成弧線，擦掉不需要的線。（圖 2）

4. 在蛋糕頂部的橢圓形中央畫上一個點，橢圓形的邊上也畫上兩個。不必太精確，畢竟每片蛋糕總是切得不一樣。（圖 3）

5. 連接這些點，再從橢圓形上的兩個點畫出延伸至盤子的垂直線。擦掉多餘的線條。（圖 4）

6. 畫出黏糊糊的糖霜和蠟燭。（圖 5）

7. 在蛋糕、蠟燭、盤子的背光處加上陰影，別忘了蛋糕切口也要畫。加深糖霜滴落處邊緣的陰影，以及蛋糕和盤子接觸的地方。好吃的蛋糕完成了！（圖 6）

你可以在這頁盡情揮灑創意！

書

我喜歡閱讀。我家的客廳裡沒有電視機，壁爐旁有巨大的內嵌書櫃。我的四個兄弟姐妹和我，都傳承了媽媽喜歡讀書的習慣。她每個禮拜看四、五本書（是真的！），而我則是坐在舒適的客廳裡，每星期讀兩本小說。書在我的生活中幾乎和藝術一樣重要，有時實在很難相信我自己竟然也出書！

作畫地點

這是我在書香圍繞的客廳裡坐在紅色單人沙發上畫的。

畫書的工具

▶ 鉛筆
▶ 橡皮擦
▶ 圖畫紙
▶ 書
▶ 筆記本的紙
▶ 大拇指

今天要畫的書

《一枝鉛筆就能畫 1》是我為成人讀者所寫的第一本書。

書的形狀

解構書

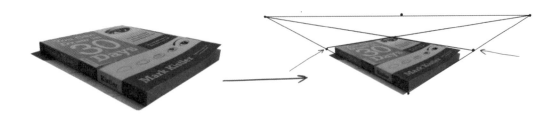

　　如果你很快看過去，或許會開始擔心自己是否需要進階的幾何課程才能把它畫好。相信我，這比看起來要容易得多！要快速逼真地畫出一本書，比起解構，更需要的是重新組構。一本書不僅僅是一個矩形。雖然我們眼前的書確實是矩形，但是這張照片中的書離我們有一段距離，躺在一個平面上。位置改變了矩形的形狀。思考一下，找出這本書在空間裡的位置。在我的眼裡，這本書緊靠在一個巨大的三角形底部，旁邊有兩個細長的三角形。

快速畫的小祕訣

消失點：配置和透視法

反覆使用大三角形的點，畫出具有**透視感**的書（可以看看第 196 頁的說明）。

1. 將你的圖畫紙橫放，用書的邊緣描出大三角形底邊最長的橫線。（圖 1）

2. 用另一張紙測量這條線的長度，然後對摺，找出線的中點，標記出來。

3. 從中點出發，依照拇指長度畫出另一個點，這就是大三角形底部一角的位置（圖 2）。

4. 在三角形長邊線的每一端畫點。你會經常在這幅畫中使用這些點！（這些點就是你的**消失點**〔vanishing point〕。）用一本書或一張紙畫線，把這些點連接起來，完成大三角形。（圖 3）

5. 有趣的部分開始了！在三角形的一邊，大約三分之一處畫出一個點，這是你要畫的書本底部的位置。（圖 3）

6. 把新的點連到上面那條線的左端消失點，形成大三角形中的三角形。

7. 如圖所示，在大三角形的另一邊稍微往上一點的地方再畫上一個點，這是書背頂部的位置。（圖 4）

8. 將新的點連接到大三角形另一邊的消失點。看出大三角形下方出現書的基本形狀了嗎？（圖 5）

書的邊

利用消失點來畫出書背和底部邊緣。

1. 在大三角形底角下方畫一個小點。（圖 6）

2. 把新的點與大三角形遠端的消失點輕輕畫線連起來。

3. 如圖所示，從書的三個角向下畫三條直線，代表書的邊緣。

重點提醒與下筆技巧

從消失點延伸的**引導線**也可以幫你放上封面的文字和圖：

1. 如圖所示，標出兩個點，（圖 7） 再往下畫直線。（圖 8）

2. 將新的點連接到遠端左邊的消失點。利用這些線決定封面最大的水平區塊。（圖 9）

3. 再畫一個點，然後輕輕連接到另一個遠端的消失點，這是封面的垂直區塊。把封面的圖文畫上去，不需要太精確。（圖 10）

簡易的測量方法

▶ 書背長度比書的底邊長約三分之一。
▶ 使用鉛筆測量技巧確定對應的書本邊緣長度。
▶ 書封每個矩形有不同的尺寸，不用完全一樣。

 1 畫出草稿 /10 分鐘

輕輕地畫！

▶ 參考第 192、193 頁，畫出一個大三角形，再畫出幾個點。（圖 1a）
▶ 參考第 193 頁，為書背和底部做出標記，將這些點連接到三角形頂端
另一側的消失點。（圖 1b）
▶ 參考第 193 頁，畫出書背和底部邊緣。

 2 畫出封面 /10 分鐘

▶ 參考第 193 頁，畫出封面的水平區塊。（圖 2）
▶ 將一側定位點與另一側的消失點相連，畫出封面的垂直區塊。
▶ 根據需要添加更多引導線。
▶ 簡略地畫上封面的圖和文字。
▶ 擦除封面和書背上多餘的線條。

 3 加入光影 / 5 分鐘

注意光源！

▶ 在封面各個區塊中塗上不同**明暗**，以表現不同的顏色。（圖3）

▶ 留意光線照射的地方。

▶ 書背與平面接觸處畫上最深的**陰影**。（圖4）

▶ 添加一些中間色調的陰影。（圖5）

 4 完成作品 / 5 分鐘

▶ 擦掉多餘的線和點。（圖6）

▶ 把封面文字和圖畫得更清楚。

▶ 把邊緣的陰影加深。

拿起書來讀吧！

加碼挑戰：透視法練習

　　距離我們較近的物體看起來比較大，遠處的物體看起來更小。這個原則適用每個物體：前面看起來比後面大，因此任何由前方連結至後方的線條都要傾斜。這就是為什麼我們不能只用簡單的矩形來畫書的原因。

　　它們有多斜？我們使用的技巧稱為**兩點透視法**（two-point perspective），所有的線都朝向並聚攏在位於**視平線**上的兩個消失點上。讓我們改變一下，移動大三角形底邊的點。連接在消失點上的線將決定物體在空間中向後退縮的角度。

1. 畫出一個大三角形，這次把底部的點移往更右邊一點的地方。（圖1）

2. 標出記號和引導線，決定書的位置。 （圖2）

3. 增加書背和底部邊緣。

4. 將背光處加上明暗，並加深書放在平面上形成的陰影。（圖3）

5. 擦掉多餘的線。

無論你把東西放在哪裡，引導線都能幫你找到更準確的透視角度，你甚至可以把它懸在視平線上！多練習，最終你會開始憑著本能畫出正確的透視法。

你可以在這頁盡情揮灑創意！

貝殻

我深深受到大自然的美麗吸引，我稱它們為**自然設計**（natural design）。貝殼、魚鱗、花瓣、樹皮和羽毛等諸如此類的物體，它們的顏色、形狀和線條如此別致，都是大自然的奇蹟，卻總被視為理所當然。

貝殼一直是我最喜歡的靈感來源，總會令我想起去加州看望父母的時光。他們的房子是間充滿生氣的藝廊，匯集了三十年來從墨西哥與聖塔菲收集而來的事物。高雅地展示其中的還有從海岸上收集到的貝殼。我經常拿著最喜歡的貝殼，在他們的收藏中徜徉好幾個小時。

作畫地點

在我父母親位於加州卡爾斯巴德的家。

畫貝殼的工具

- ▶ 鉛筆
- ▶ 橡皮擦
- ▶ 圖畫紙
- ▶ 杯子
- ▶ 零錢
- ▶ 手指
- ▶ 紙筆

今天要畫的貝殼

難以置信的大自然圖騰和珍寶！

貝殼的形狀

解構貝殼

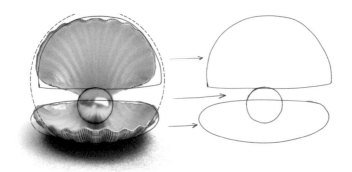

在照片中，可以看出珍珠的圓形、貝殼頂部的半圓形和貝殼底部的橢圓形。我發現只要用杯子或易開罐描出一個大**基準圓**，就能把這些形狀都放進去。其他的關鍵技巧包括畫出貝殼內側扇的線條，還有讓珍珠更閃耀的**陰影**與**打亮**技巧。

快速畫的小祕訣

用杯子畫基準圓
輕輕地沿著大杯子或易開罐底部在紙張中間畫出基準圓。（圖1）

用硬幣畫珍珠
沿著硬幣（戒指也可以）畫出珍珠。（圖2）

用手指畫橢圓形
你可以沿著手指描出橢圓形的一側，然後翻轉紙張，描出橢圓形的另一側。（圖3）

簡易的測量方法

▶ 頂殼和底殼的寬度一樣。
▶ 珍珠的頂部和頂殼略有重疊。
▶ 珍珠的高度是底殼外側可見部分的兩倍。

重點提醒與下筆技巧

使用**定位點**畫出扇貝頂殼和底殼的紋路稜線。**明暗**與打亮能讓他們看起來更真實。

畫出稜線

▶ 在珍珠中心畫一個定位點,以形成一個視覺**焦點**。（圖4）

▶ 在頂殼畫一條中心稜線,然後在兩側分別添加往外發散的稜線,越往外弧度越大。線條不必和照片一樣!

▶ 底殼外側也畫出一樣的發散稜線。（圖5）

上陰影和打亮

1. 要為這個作品上陰影可能有一點棘手,因為稜線太多了,可能弄得髒兮兮。試試這個做法——首先,瞇起眼睛,找出大片區塊的陰影。現在先忽略那些稜線。我看見的陰影區域有:

▶ 頂殼邊緣和珍珠後面。

▶ 珍珠的底部、頂部和中間。

▶ 珍珠下方和底殼的上緣。

▶ 底殼的下方有兩種層次的陰影。

在為這些區域上陰影時,需根據不同位置改變線條的方向。（圖6）

2. 在最暗的地方（貝殼下方、珍珠下方、珍珠邊緣）加上第一層陰影。（圖7）

3. 用紙筆或手指調和**明暗**。（圖8）

4. 在完稿階段,為稜線之間的空隙加上陰影,並擦出稜線部分的打亮。（圖9）

 1 畫出草稿 /5 分鐘

輕輕地畫！

▶ 畫一個基準圓，再畫一條線將圓對分，上半部的圓就是
 頂殼的形狀。（圖 1）

▶ 加上圓形的珍珠。

▶ 畫出底殼的橢圓形。

▶ 畫兩條連接頂殼和底殼的線。

▶ 擦掉多餘的線。（圖 2）

 2 調整形狀 /10 分鐘

▶ 在頂殼和底殼邊緣畫出波浪線。（圖 3）

▶ 在頂殼波浪線旁邊再畫另一條，增加厚度，底殼也是一
 樣。（圖 4）

▶ 擦掉波浪線後方多餘的線。

▶ 標出珍珠中心的定位點，在貝殼內部畫出稜線。（圖 5）

▶ 畫出底殼外部的細節。（圖 6）

3 加入光影 /10 分鐘

注意光源！

▶ 參考第 201 頁，瞇起眼睛，畫出大面積的陰影。（圖 7）

▶ 在最暗的地方再上一層陰影。（圖 8）

▶ 用手指或紙筆調和明暗。

7

8

4 完成作品 /5 分鐘

▶ 擦掉多餘的線。（圖 9）

▶ 在稜線旁的空隙加上陰影。

▶ 擦出稜線和珍珠的打亮處。

▶ 最暗的地方再加深陰影，外緣也要加深。

（圖 10）

9

10

加碼挑戰：簡單的蝸牛殼

　　我還沉浸於畫貝殼的情緒。蝸牛殼也很容易畫，只要仔細地加上明暗，就可以讓它們看起來像真的。真的很有趣！

1. 畫一個直徑大約 2.5 公分的圓形。需要的話，可以用五十元硬幣。（圖 1）

2. 如圖所示，延伸圓的頂端，像是一個相反的 6。（圖 2）

3. 把延伸的線畫成弧形，然後連接到圓形一半的地方。（圖 3）

4. 畫一條曲線作為外殼的開口，再畫一個小橢圓形。（圖 4）

5. 擦掉多餘的線。以混合的色調畫出紋路的陰影。（圖 5）

你可以在這頁盡情揮灑創意！

芭蕾舞鞋

芭蕾舞鞋！看著芭蕾舞鞋的照片，我就想到女兒的第一堂芭蕾舞課，帶我回到無憂又宜人的時光！畫舞鞋最棘手部分是緞帶，所以我使用點、**引導線**來找出它們的**相對位置**。事實上，這堂課就是要教芭蕾鞋每個部分的相對位置。

作畫地點
我來舞蹈教室教畫畫。

畫芭蕾舞鞋的工具

▶ 鉛筆
▶ 橡皮擦
▶ 圖畫紙
▶ 大拇指

今天要畫的芭蕾舞鞋

讓這雙鞋在紙上跳舞！

芭蕾舞鞋的形狀

解構芭蕾舞鞋

　　我立刻看出四個基本幾何形狀：一個圓形和三個橢圓形。鞋體的兩個大橢圓形交疊，小橢圓形在其中一個橢圓形裡面；鞋尖部分是圓形。我看不出緞帶的基本形狀，所以打草稿時先不畫。

快速畫的小祕訣

用拇指畫出橢圓形

▶ 沿著你的拇指描，然後將紙張轉向，再次沿著你的拇指描，畫出站立的芭蕾舞鞋的橢圓形。（圖1）在這兩個以拇指描出的線條交界附近，畫一個定位點或一個X，好幫助你找出其他形狀的位置。

▶ 如圖所示，再用拇指來畫後方鞋子的橢圓形。有看到剛才畫的那個定位點嗎？（圖2）

簡易的測量方法

▶ 把鞋子放在紙面的右側，以騰出空間來畫緞帶。

▶ 從定位點到後方鞋子頂部的距離，與兩隻鞋底之間的距離大致相同。

▶ 前鞋的開口底部與後鞋的上方相交。

▶ 站立鞋的長度和延伸至最遠的緞帶距離大致相同。

重點提醒與下筆技巧

緞帶的位置

緞帶藉由寬窄不同、**陰影**不同，會看起來更真實。

首先，輕輕畫出橢圓形，長度大約跟站立的舞鞋一樣。這是緞帶的位置。（圖3）相信我，這會讓你的畫有正確**比例**！

緞帶的頂部

標出緞帶彎曲的位置。把彎曲處一個一個標出來，每個位置彼此相關！

1. 畫出這些點：（圖4）

▶ 外側緞帶連接到站立鞋的地方（也就是鞋後跟線條稍微往上一點的地方）。

▶ 內側緞帶連接到鞋子的地方。

▶ 外側緞帶延伸到的一個點（如圖，位在鞋後跟線條對面）。

▶ 內側緞帶第一個彎曲的地方。

把點連起來，畫出兩條線。

2. 持續標出那些點，表現出彎曲的緞帶，把點連成線。（圖5）

3. 一直持續這樣畫。

4. 另一條緞帶也一樣。記住：先只畫出頂部的線就好。（圖6）

緞帶的底部線條

注意看，緞帶標示黑點的地方就是彎曲處，這個部分會看起來比較窄。擦掉**重疊**而被覆蓋的線條。（圖7）

後面鞋子的點和線

標出黑點，再畫出後面鞋子緞帶的頂部和底部線條。（圖8）

 1 畫出草稿 /5 分鐘

輕輕地畫！

▶ 在紙張的最右側畫出芭蕾舞鞋重疊的橢圓形、一個作為
站立舞鞋內部開口的小橢圓形，還有一個作為另一隻舞
鞋鞋尖的圓形。（圖 1）

▶ 需要時可參考第 208 頁**配置橢圓形位置的技巧**。

▶ 擦掉多餘的線。

 2 先畫緞帶：先畫線 /15 分鐘

▶ 畫出鞋後跟的線條。（圖 2）

▶ 以橢圓形標出緞帶的位置。

▶ 標出點，畫出站立舞鞋兩條緞帶的頂部線條。（圖 3）

▶ 增加站立舞鞋兩條緞帶的底部線條。（圖 4）

▶ 標記並畫出後面舞鞋兩條緞帶的頂部和底部線條。（圖 5）

 3 加入光影 /5 分鐘

注意光源！

▶ 利用鞋尖的圓圈作為基準，畫出後面鞋子陰影。（圖 6）

▶ 在所有陰影處輕輕添上**明暗**，記得讓這些明暗全都維持
　在相同的明度。

▶ 加深更暗處的陰影，鞋子和緞帶都要，讓圖案更立體。

▶ 用手指將芭蕾舞鞋的陰影抹勻。

6

 4 完成作品 /5 分鐘

▶ 擦掉鞋尖的圓圈，只留下一點點陰影。（圖 7）

▶ 在舞鞋與地面接觸、兩隻舞鞋相互重疊，還有任何你
　認為需要的地方，畫上深色的線條與陰影。

▶ 增加鞋尖部分的陰影細節。

▶ 擦掉多餘的線。擦出**打亮**的區域。

7

加碼挑戰：緞帶

　　有不止一種方法來畫緞帶！以下提供一個用來畫出不同類型緞帶的有趣方法，需要用上的點會比較少。（另一個畫緞帶的技巧也可以參考第 1 課〈香蕉〉。）

1. 在紙上標兩個點，大約三指寬，畫出扁平的圓形。（圖 1）

2. 在扁平的圓形旁邊再畫出兩個相鄰的扁平圓，尺寸一樣。（圖 2）

3. 如圖所示，找出緞帶的頂部邊緣線並加深。（圖 3）

4. 擦掉多餘的線。（圖 4）

5. 從第一個扁平圓的角落畫出垂直線條。從後面的圓向下畫兩條「躲貓貓線」。這樣就創造出了一個非常酷的摺疊視覺效果！（圖 5）

6. 畫出前面緞帶的底部，要畫得比你想像的更彎曲。看起來最接近眼睛的部分，緞帶必須畫得更大，更低。標出幾個點來提醒自己，哪裡要用來畫後面緞帶的底部。（圖 6）

7. 畫完後面的緞帶和陰影，就完成了。看到我把最遠部分的後方緞帶畫得比前端彎摺部分還小了嗎？因為我想讓彎摺的部分看起來比較近。決定光源位置，將緞帶較接近光的部分留白，背光的部分要加上陰影，重疊處的陰影則畫得最深。重疊的部分要加深陰影，不要忘記緞帶內側也要上陰影，就是躲貓貓線的附近。（圖 7）

你可以在這頁盡情揮灑創意！

本書使用的藝術名詞

- 定位點（anchor dot）：在畫其餘部分時候的參考點（本書有時稱為「引導點」）。
- 對分（bisect）：將一個物體一分為二，在本書以「對分」描述把形狀分成一半。
- 草稿（blueprint）：在本書中指的是快速繪製的標示草圖，通常是基本的幾何圖形。
- 投射陰影（cast shadow）：在光源相反的方向，物體下方所投射出的形狀，投射的感覺就像拋出一條釣魚線。投射陰影的形狀往往是原來的形狀被壓扁或變形的樣子，可以使物體看起來逼真。
- 輪廓線（contour lines）：謹慎地配置、重複的弧線，讓物體有體積感和圓弧感。
- 長方體（cuboid）：具有矩形形狀的立方體。
- 立體感（dimension）：產生具有深度的感覺。
- 變形（distortion）：請見「透視法」。
- 焦點（focal point）：吸引觀眾注意的繪圖中點，亦作為藝術家的參考點。
- 前縮透視（foreshortening）：透過壓扁形狀來創造錯覺，可以讓一部分看起來更近，另一部分更遠。
- 線影法（hatching）：利用平行線創造明暗與色調的一種技術。你也可以運用「交叉線法」進一步使色調產生變化，也就是在既有的平行線條上再多畫上幾層平行線，每層平行線的方向與上一層的平行線也都不同。
- 打亮（highlights）：光直接照射物體的地方，通常是圖中最亮的部分。通常出現在球體和圓柱體等圓形物體。
- 基準線、基準圓、基準框（holding line/circle/box）：為了幫助我們布局所繪製的線條或形狀，這些線條和形狀最後通常會被擦掉。
- 視平線（horizon line）：一條水平的參考線，可以幫助創造出線條上方或下方的物體遠近的錯覺。
- 熱點（hot spot）：請見「打亮」。
- 光源（light source）：是一種照射在任何物體上的光線，例如燈或太陽。光線的位置決定了畫中陰影的位置，也就是光源的反方向、背光處。
- 自然設計（natural design）：自然界存在的顏色、形狀、圖案及線條。

- **負空間**（negative space）：物體周圍的空間，當它形成特定形狀時更容易發現。有時，去畫物體周圍的空間而非物體本身，更容易畫得精確。
- **有組織的混亂**（organized chaos）：以隨機方式對物體添加質感以模仿自然的過程，例如草葉、樹葉、動物皮毛等。（參考「有計畫的隨機」）
- **重疊**（overlapping）：一個物體某部分被畫在另一個物體上，使被覆蓋的物體某部分不被看見。這樣做是為了創造視覺錯覺，讓覆蓋住其他事物的物體看起來更接近。
- **透視法**（perspective）：透過繪圖，讓紙上的物體之間可以看出彼此的空間感、大小、距離、形狀。
- **配置**（placement）：當一個物體在紙上比較低的位置，看起來就會比較近。
- **有計畫的隨機**（planned randomness）：有意使用隨機的方式創造「混亂」或「模糊」的外觀。（參考「有組織的混亂」）
- **相對大小、相對位置**（relative size/placement）：根據物體其他部分比例的大小，確定物體要繪製的尺寸比例。
- **明暗**（shading）：在物體與光源相反或照不到光的地方繪製、調和深色線條，以創造深度和立體感。
- **陰影**（shadow）：某樣物體本身或一部分的深色處，或物體下方和鄰近處的暗影，通常遠離光源。
- **比例**（size）：大的物體顯得近，小的物體看起來遠。
- **防暈染**（smudge shield）：繪製其他部分時，將一張乾淨的紙片放在已完成部分的上方，讓手可以放在紙上。
- **錐形**（tapering）：利用變窄的方式畫出較遠的部分，以產生深度的感覺。有些物體本身就是錐形，例如樹根的底部比頂部寬，手臂從肩部到手腕逐漸變細，錐形就是用來描述這種線條變化。
- **兩點透視法**（two-point perspective）：物體的兩邊都有自己的消失點。那些消失點可能在圖案之外！
- **消失點**（vanishing point）：隨著視平線（如鐵軌）往遠處延伸，逐漸向後方漸漸縮小後消失。它們在交會時消失的點稱為「消失點」。你可以將消失點放置在視平線上的任何位置，並藉由該點畫出圖形中的所有平行線。你也可以在繪圖架構中設計多個消失點（參考「兩點透視法」）。

一枝鉛筆就能畫 2 【圖形破解進階篇】
4 步驟 7 訣竅，30 分鐘畫成的超簡單分解法
You Can Draw It in Just 30 Minutes: See It and Sketch It in a Half-Hour or Less

初版書名：《畫畫的起點：4 個簡單步驟，25 堂創意練習，30 分鐘畫出滿意作品！》

作　　　　者	馬克‧奇斯勒 Mark Kistler
譯　　　　者	林品樺
社　　　　長	陳蕙慧
總　編　輯	戴偉傑
主　　　編	李佩璇
責　任　編　輯	涂東寧
特　約　編　輯	高慧倩
行　銷　企　劃	陳雅雯、林芳如
封　面　設　計	萬亞雰
內　頁　排　版	簡至成
讀書共和國 出版集團社長	郭重興
發　行　人	曾大福
出　　　　版	木馬文化事業股份有限公司
發　　　　行	遠足文化事業股份有限公司
地　　　　址	231 新北市新店區民權路 108-3 號 8 樓
電　　　　話	(02)2218-1417
傳　　　　真	(02)2218-0727
E　m　a　i　l	service@bookrep.com.tw
郵　撥　帳　號	19588272 木馬文化事業股份有限公司
客　服　專　線	0800-221-029
法　律　顧　問	華洋國際專利商標事務所　蘇文生律師
印　　　　刷	呈靖彩藝有限公司

初　　　　版	2018 年 2 月
二　　　　版	2023 年 6 月
定　　　　價	390 元

ISBN 9786263144163

特別聲明：有關本書中的言論內容，不代表本公司/出版集團之立場與意見，文責由作
者自行承擔

國家圖書館出版品預行編目 (CIP) 資料

一枝鉛筆就能畫. 2, 圖形破解進階篇：4 步驟 7 訣竅,30 分鐘畫成的超簡單分
解法！/ 馬克. 奇斯勒 (Mark Kistler) 作；林品樺譯. -- 二版. -- 新北市：木馬文
化事業股份有限公司出版：遠足文化事業股份有限公司發行, 2023.06
216 面；18.5X23 公分
譯自：You Can Draw It in Just 30 Minutes: See It and Sketch It in a Half-Hour
or Less
ISBN 978-626-314-416-3(平裝)

1.CST: 鉛筆畫 2.CST: 繪畫技法

948.2　　　　　　　　　　　　　　　　　　　　　　　112004593